家庭美術館／美術家傳記叢書

靜謐・清澄・**蕭如松**

凌春玉／著

文建会 策劃　　藝術家 執行

照耀歷史的美術家風采

　　台灣的美術，有完整紀錄可查者，只能追溯至日治時代的台展、府展時期。日治時代的美術運動，是邁向近代美術的黎明時期，有著啟蒙運動的意義，是新的文化思想萌芽至成長的時代。

　　台灣美術的主要先驅者，大致分為二大支流：其一是黃土水、陳澄波、陳植棋，以及顏水龍、廖繼春、陳進、李石樵、楊三郎、呂鐵洲、張萬傳、洪瑞麟、陳德旺、陳敬輝、林玉山、劉啟祥等人，都是留日或曾留日再留法研究，且崛起於日本或法國主要畫展的畫家。而另一支流為以石川欽一郎所栽培的學生為中心，如倪蔣懷、藍蔭鼎、李澤藩等人，但前述留日的畫家中，留日前也多人曾受石川之指導。這些都是當時直接參與「赤島社」、「台灣水彩畫會」、「台陽美術協會」、「台灣造型美術協會」等美術團體展，對台灣美術的拓展有過汗馬功勞的人。

　　自清代，就有不少工書善畫人士來台客寓，並留下許多作品。而近代台灣美術的開路先鋒們，則大多有著清晰的師承脈絡，儘管當時國畫和西畫壁壘分明，但在日本繪畫風格遺緒影響下，也出現了東洋畫風格的國畫；而這些，都是構成台灣美術發展的最重要部分。

　　台灣美術史的研究，是在1970年代中後期，隨著鄉土運動的興起而勃發。當時研究者關注的對象，除了明清時期的傳統書畫家以外，主要集中在日治時期「新美術運動」的一批前輩美術家身上，儘管他們曾一度蒙塵，如今已如暗夜中的明星，照耀著歷史無垠的夜空。

　　戰後的台灣，是一個多元文化交錯、衝擊與融合的歷史新階段。台灣美術家驚人的才華，也在特殊歷史時空的催迫下，展現出屬於台灣自身獨特的風格與內涵。日治時期前輩美術家持續創作的影響，以及國府來台帶來的中國各省移民的新文化，尤其是大量傳統水墨畫家的來台；再加上台灣對西方現代美術新潮，特別是美國文化的接納吸收。也因此，戰後台灣的美術發展，展現了做為一個文化主體，高度活絡與多元並呈的特色，匯聚成台灣美術史的長河。

　　行政院文化建設委員會為累積豐富的台灣史料，於民國81年起陸續策畫編印出版「家庭美術館——美術家傳記叢書」，網羅20世紀以來活躍於台灣藝術界的前輩美術家，涵蓋面遍及視覺藝術諸領域，累積當代人對台灣前輩美術家成就的認知與肯定，闡述彼等在台灣美術史上承先啟後的貢獻，是重要的藝術經典。同時，更是大眾了解台灣美術、認識台灣美術史的捷徑，也是學子及社會人士閱讀美術家創作精華的最佳叢書。

　　美術家的創作結晶，對國家社會及人生都有很重要的價值。優美藝術作品能美化國家社會的環境，淨化人類的心靈，更是一國文化的發展指標；而出版「美術家傳記」則是厚實文化基底的首要工作，也讓台灣美術發展的結晶，成為豐饒的文化資產。

Artistic Glory Illumines Taiwan's History

The development of fine arts in modern Taiwan can be traced back to the Taiwan Fine Art Exhibition and the Taiwan Government Fine Art Exhibition during the Japanese Occupation, when the art movement following the spirit of The Enlightenment, brought about the dawn of modern art, with impetus and fodder for culture cultivation in Taiwan.

On the whole, pioneers of Taiwan's modern art comprise two groups: one includes Huang Tu-shui, Chen Cheng-po, Chen Chih-chi, as well as Yen Shui-long, Liao Chi-chun, Chen Chin, Li Shih-chiao, Yang San-lang, Lu Tieh-chou, Chang Wan-chuan, Hong Jui-lin, Chen Te-wang, Chen Ching-hui, Lin Yu-shan, and Liu Chi-hsiang who studied in Japan, some also in France, and built their fame in major exhibitions held in the two countries. The other group comprises students of Ishikawa Kin'ichiro, including Ni Chiang-huai, Lan Yin-ting, and Li Tse-fan. Significantly, many of the first group had also studied in Taiwan with Ishikawa before going overseas. As members of the Ruddy Island Association, Taiwan Watercolor Society, Tai-Yang Art Society, and Taiwan Association of Plastic Arts, they are the main contributors to the development of Taiwan art.

As early as the Qing Dynasty, experts in calligraphy and painting had come to Taiwan and produced many works. Most of the pioneering Taiwanese artists at that time had their own teachers. Contrasting as Chinese and Western painting might be, the influence of Japanese painting can be seen in a number of the Chinese paintings of the time. Together they form the core of Taiwan art.

Research in the history of Taiwan art began in the mid- and late- 1970s, following rise of the Nativist Movement. Apart from traditional ink painting of the Ming and Qing dynasties, researchers also focus on the precursors of the New Art Movementthat arose under Japanese suzerainty. Since then, these painters became the center of attention, shining as stars in the galaxy of history.

Postwar Taiwan is in a new phase of history when diverse cultures interweave, clash and integrate. Remarkably talented, Taiwanese artists of the time cultivated a style and content of their own. Artists since Retrocession (1945) faced new cultures from Chinese provinces brought to the island by the government, the immigration of mainland artists of traditional ink painting, as well as the introduction of Western trends in modern art, especially those informed by American culture, gave rise to a postwar art of cultural awareness, dynamic energy, and diversity, adding to the history of Taiwan art.

In order to organize the historical archives of Taiwan art, the Council for Cultural Affairs has since 1992 compiled and published *My Home, My Art Museum: Biographies of Taiwanese Artists,* a series that recounts the stories of senior Taiwanese artists of various fields active in the 20th century. Accumulating recognition and acknowledgement for them and analyzing their contributions to the development of Taiwan art, it is a classical series of Taiwan art, a shortcut for us to understand the spirit and history of Taiwan art, and a good way for both students and non-specialists to look into the world of creative art.

Art creation has important value for the country and society from which it springs, and for the individuals who create or appreciate it. More than embellishing our environment and cleansing our souls, a fine work of art serves as an index of the cultural status of a country. As the groundwork of cultural development, publication of the biographies of these artists contributes to Taiwan art a gem shining in our cultural heritage.

目 錄 CONTENTS

靜謐・清澄・蕭如松

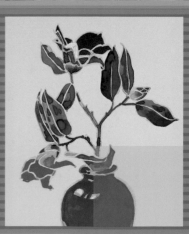

蕭如松 （Hsiao Ju-Sun, 1922-1992）

談到台灣的水彩畫，很難不提到蟄伏於竹東鄉下的水彩畫家——蕭如松。中學教員的他，一輩子在藝術創作上默默耕耘，矢志將生命也變成藝術的一部分。他忍受生活上的孤寂與清苦，自勵苦學。終其一生，探索藝術生命的永恆之美。

透過省展、台陽美展、青雲展、教職員美展等五十多年長時間的參與，榮獲國內各類獎項以及水彩畫金爵獎、吳三連等文藝獎的殊榮與肯定。

蕭如松，人如其畫，畫如其人。他將美感溶入於自己的畫筆上，結合了造型、色彩與律動，創作出寧靜恆久的水彩畫作，傳達出人性靈魂深層的靜謐與清澄，是一位將視覺與心靈統合在一起的優秀藝術家。

1974-1975年，蕭如松在畫室內的身影。（楊識宏攝）

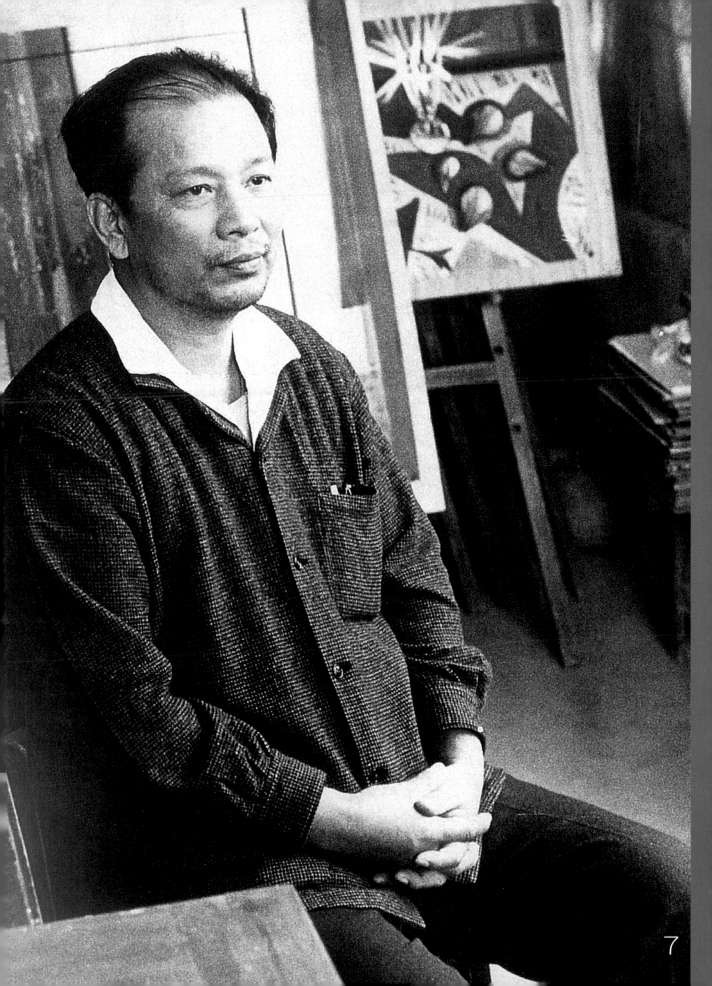

I • 生命之歌的序曲

蕭如松出生於台灣第一辯護士蕭祥安宅邸，

與蕭家關係甚好的客家籍判官吳鴻麒見蕭家弄璋，

欣喜之餘，為此男嬰取名「如松」。

期盼這男孩有著「在凜冽寒冬下，一如松樹挺立不搖的性格。」

蕭父大喜，遂以「蕭如松」定為四男之姓名，

在當時日治時代，蕭如松還有個日本姓名為「並河武松」。

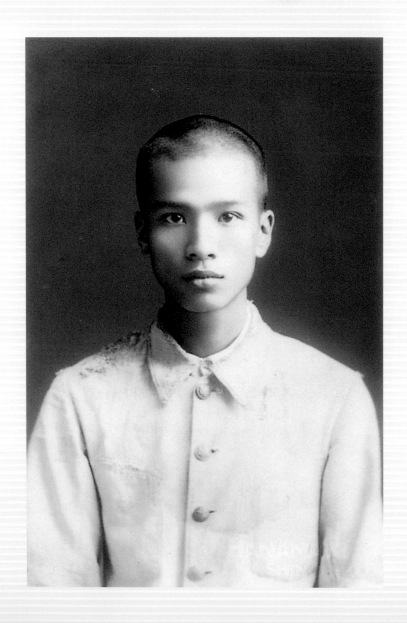

[右圖]
就讀台北市州立台北第一中等學
校五年級的蕭如松

[右頁圖]
蕭如松　檸檬（局部）
早期　水彩、紙　45×38cm
（東之畫廊提供）

台灣第一辯護士的厝子

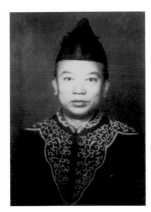

蕭如松的父親蕭祥安是日治時代台灣第一位律師

清光緒十七年（1891），蕭祥安（1891-1966）生於北埔庄南埔，幼年就讀「北埔公學校」。畢業後考取總督府國語學校師範部「國語學校」（即日後的「師範學校」）。1912年師範部乙科畢業，曾經執教於新埔、北埔、卓蘭等公學校。之後與竹東羅甜妹女士結婚，並育有四子四女。（長子：蕭雲嶽、次子：蕭雲梯、三子：蕭雲淡、四子：蕭如松，長女：蕭霞妹、次女：蕭貞妹、三女：蕭清香、四女：蕭佳香）

蕭祥安曾經兼任台灣總督評議會通譯。考取高等文官司法科，在台北執業辯護士。1923年日本帝國東宮太子（即日後的昭和天皇）來台視察殖民事業，擔任太子殿下的隨身翻譯官。他是台灣第一位台籍律師，這不僅是台灣人的驕傲，也是台灣人光榮的歷史，更是新竹州地方人物志一篇重要的歷史文獻。

二二八事變，蕭家陷入了白色恐怖的迫害。蕭祥安因為擔心全家因連坐而受到牽累，決定將律師事務所遷回新竹。

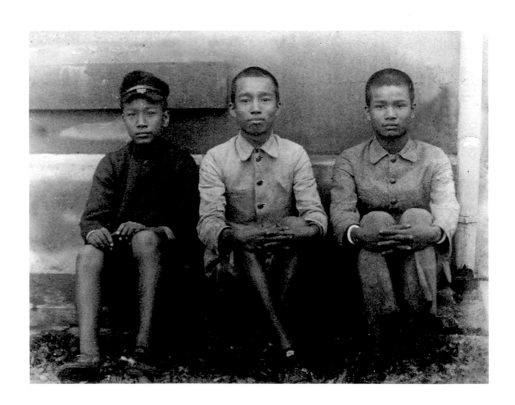

蕭如松（左一）與三哥蕭雲淡（中）、二哥蕭雲梯（右）合照。

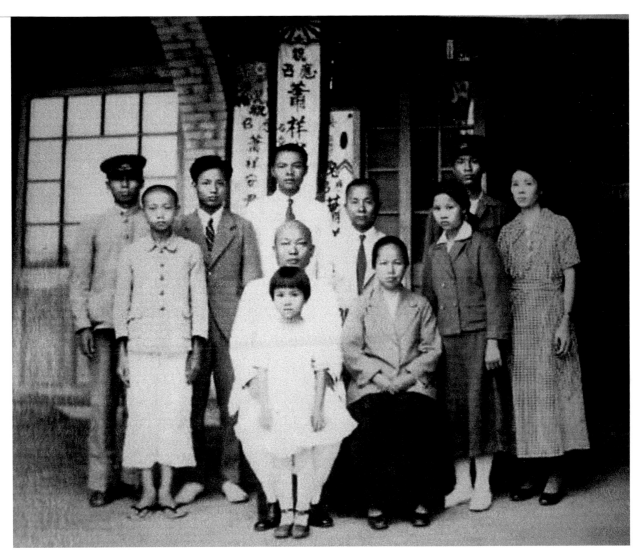

蕭祥安夫婦與家人，在位於台北
市萬華北門町四番地的蕭祥安律
師事務所前合影。（後右二：蕭
如松）

蕭祥安與羅甜妹
夫婦合照

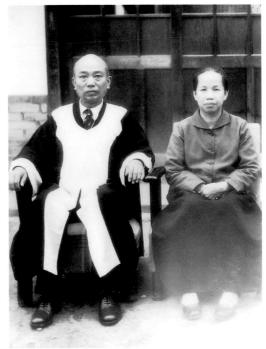

　　蕭祥安一生清廉公正、行事作風影響孩子甚深。
勤奮苦讀、好讀書、棋藝，臨終時手上還拿著一本
書。嚴格的家教，為子女及世人立下優良的風範。在
妻子羅甜妹的協助下，家庭教育十分成功，成為社會
之模範。長子蕭雲嶽為北埔首位醫學博士；次子蕭雲
梯，為前故龍山國小教師；三子蕭雲淡，曾經擔任蘭
嶼中學第一任校長，為故前台中縣立溪南國中校長；
及厾子（四子）蕭如松（1922-1992）為台灣美術史上
重要畫家。

童年時期的美術經驗

1922年（大正11年）蕭如松出生於台北萬華北門町四番地，為蕭祥安、羅甜妹（約1892-1966）夫婦之四子，日本名「並河武松」。母親羅氏擅長作女紅與刺繡，蕭如松從小喜歡觀賞刺繡的圖稿，絢麗多彩的花鳥魚藻圖案，為他幼小的生命中埋種了一顆繪圖的種子。

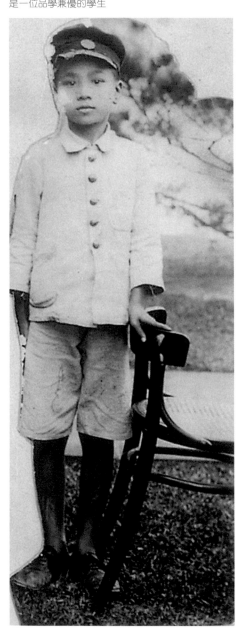

就讀南門尋常小學的蕭如松是一位品學兼優的學生

平日蕭如松常和二哥（幼年曾獲世界兒童美術金牌獎）背著家人在閣樓的書桌前一起塗鴉。繪畫的自由空間，豐富了現實的嚴肅生活。由於紙張取得不易，熱愛繪畫的他們，白天在父親的律師事務所蒐集紙張。午夜時分趁爸媽熟睡後，點燃煤油燈靜靜地在桌上作畫。能夠觀摩二哥生動靈活的繪畫技巧，加上自己熱愛畫畫，童年時期也為自己得到了一面世界兒童美術金牌。在就讀日本人掛帥的南門尋常小學校，有著這樣的好表現，更加強了自己對繪畫的興趣與喜愛。

他回憶小時候，每天在去學校的路上，台灣總督府博物館外頭總是張貼著許多國內、外的畫展大型海報。裡面展示的日本畫家及國外藝術家的畫作都深深地吸引他。常利用下課時間，偷偷地跑到美術館內欣賞國內外畫家的繪畫。這些大師們的作品，也就成為他獲得最新繪畫技巧與藝術訊息的主要窗口。在他回到家之後，憑著記憶，用鉛筆背臨，把自己喜歡的作品整幅描下來。他從最初的塗鴉到高年級的背臨描繪，以及博物館內的原作，帶給他許多美的初體驗。大師們精湛的繪畫技術與配色的想法，以及博物館內「美」的氛圍，澆灌出往後他在繪畫創作的新芽。

追溯蕭氏藝術的起因，也另源於殖民圖畫教育之政策。在《台灣公立公學校規則》（大正11年總督府頒布）

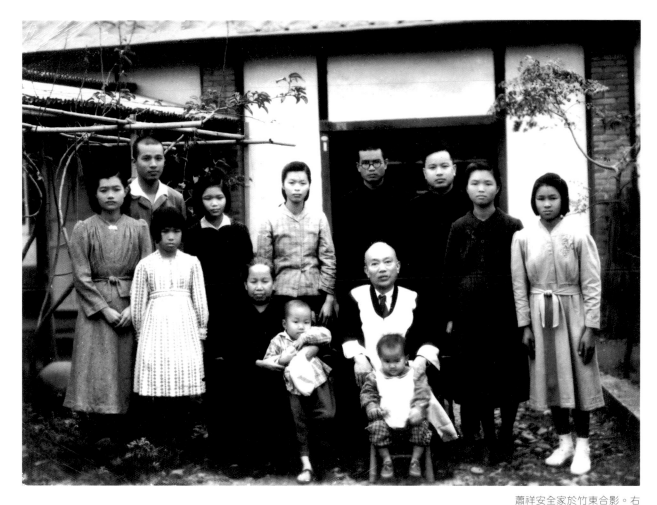

蕭祥安全家於竹東合影。右二：沈素蓮、右三：蕭雲嶽、右四：蕭雲梯；中後：劉月梅、左一：陳翠霞、左二前：蕭佳香、左二後：蕭如松、左三後：蕭清香；前排右：蕭祥安抱蕭明珠（蕭雲嶽之長女）、蕭母抱蕭仁東（蕭雲嶽之長子）。

闡述圖畫科的要旨乃在讓學生：「獲得描繪形體的能力及美感的養成。……教授圖畫時，應仔細地觀察形體，再將其正確地描寫出來，進而練習繪畫的構思能力，養成喜愛清潔，以及崇尚周密的習慣。」在蕭如松幼年的美術生活中，佐證了日人治台實施圖畫教育的影響。從他幼年對圖畫的表現中知道，他「先仔細地觀看」，遇見自己喜愛的作品，以「背臨」的方式，用鉛筆將它「正確地描繪」出來。他喜歡潔淨的習慣，除了母親對生活教育的培養外，公學校規中「養成喜愛清潔」、「崇尚周密」的要旨不僅加強，甚至根深蒂固地種植在蕭如松的生命裡。

　　在南門尋常小學就學期間（1929-1935），功課十分良好。優秀的成績，強化父母親對他的期盼。希望他也能像父親與大哥一樣有很好的發展。

中學與瘋狂美術家的奇遇

關鍵字

鹽月桃甫

　　鹽月桃甫（1886-1954），日本宮崎縣人，東京美術學校師範科畢業。三十六歲到台北。任教於台北一中和台北高校。1922年，裕仁天皇來台時，獻〈蕃人舞踊團〉油畫成名。私下他在小塚美術社二樓的「京町畫塾」免費教畫。1945年戰後被遣回國，結束在台北二十五年的教學生涯。他強調繪畫的自由性，不教技巧，以觀點取代技術的傳授。他時常說不要用手畫，而要用頭腦畫。強調作品要有個性及創造力，並主張自由思考的重要性。除了創作之外，還培養學生的欣賞與鑑賞力。

　　鹽月的繪畫風表現，題材多變、擅長以原色作畫，味道接近野獸派的馬諦斯風格。他喜好台灣高砂族原住民作為創作題材。構圖力求精簡，以粗獷的筆觸交織成動人的旋律。1954年因心臟病過世。

[左圖] 鹽月桃甫　自畫像　1946-1953
　　　　鉛筆、紙　44.1×31.4cm
[右圖] 鹽月桃甫　少女讀書圖　1953
　　　　油彩、畫布　53.1×45.7cm

　　1935年，他順利考上「台北州立台北第一中等學校」。在當時這是一所台灣人夢寐以求的最高中學學府，該校主要目標是培養優秀的日本籍青年菁英，當年只有四個台灣人（僅翁廷穆、彭桂嶺、簡舜章、蕭如松）考取。全校的師資精良，名列全國之冠。他一踩入校門，就立即感受到一股前所未有日本帝國色彩。在學園裡經常出現不平等的待遇，學生被要求站著上課，站著讀書，站著吃飯……，甚至還會被日本學生欺負。軍事化的風氣，學長們有權懲處學弟。另一方面，家庭發生一些變故，迫使他的心靈更加孤寂。

　　「學校的適應」加上「家庭變故」的雙重壓力，蕭如松課業突然一落千丈；也許是當時憂鬱苦悶的心情讓他瘋狂地愛上美術！儘管父母、兄長都阻止他，也都無法阻擋他內心

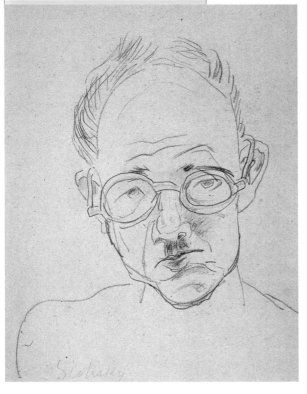

的衝動。因為唯有在繪畫時，他的心靈才能短暫地獲得真正的慰藉及清靜。

在這段自我追尋美的日子裡，他遇見了生命中第一位藝術家鹽月桃甫。蕭如松的同學大賀潔曾經回憶說：「進入台北第一中學校後，就跟一位完全不同氣氛的美術老師鹽月先生學習……他在課堂上公開地稱讚蕭如松畫的很好。」有了老師這一層的肯定，蕭如松在繪畫上的表現更具信心。1939年，作品〈太湖之山〉入選了第五屆的台陽美展。這個獎項引起了鹽月老師的注意，在同學菅良夫的協助下，特別安排與鹽月老師兩次面授指導的機會。能與老師面對面地接觸，瞻仰其所散發出來的藝術家精神，這種衝擊塑造了蕭如松日後成為藝術家的印象。不過，大哥蕭雲嶽（日本熊本醫科大學的高材生）優異的表現，也成了蕭家兄弟們學習的模範。

蕭如松的大哥蕭雲嶽曾被譽為台灣第一等生，他不僅是蕭家孩子們學習的模範，也是日治時期叱吒風雲的軍官與外科醫生。

「法律」與「醫科」成為蕭家教育孩子們的主要升學目標。升上中學五年級之後，所面臨升學選項的壓力接踵而來，雖然音樂與繪畫是蕭如松最喜歡的科目，但是「畫人公」（客家語：人物畫像的意思）被家人視為一種沒有出息的志向。

中學畢業，和所有志投考美術學校的人一樣，為了準備入學考試上畫學研究所（即私人畫室），或為了進入了美校西洋畫科都要有一些基本的準備，若問起蕭如松「為什麼要選擇畫畫？」。他的回答很簡單：「是因為喜歡才選擇畫畫的，水彩畫具對我來說是多麼富有魅力的材料。在純白色的琺瑯（enamel）調色盤上面，用畫筆溶解顏色的快樂，使我無限著迷。」雖然如此，他內在的熱情，驅動他走入美術的水彩世界。在他的繪畫世界中，似乎也出現如下的命運關係。雖然父親嚴厲的聲明：「以畫家作為日後的工作，是絕對不被允許的！」。蕭如松卻堅決地選擇了繪畫的道路。

從此父子間的隔閡更大，由於母親也支持著父親的想法。這種對

1942年於台灣總督府新竹
師範學校宿舍第五室前與
同學們合照（前排左一即
為蕭如松）

立，為他往後探尋藝術的道路設下了重重艱難的考驗。

邁向藝術道路的第一步

　　1939-1945年適逢二次世界大戰。蕭如松中學畢業後，整個社會因著
戰爭陷入膠著。過去父母親阻止他就讀藝術的科系，卻因日本在欠缺資
源的情況下，不斷地在戰場上節節敗退，而開始無心關注。加上二哥、
三哥們也分別就讀師範學校，蕭如松在吳鴻麒法官的擔保之下，也選擇
進入了師範學校，沒有朝向醫科與法學方面發展。雖然父母親堅決持反
對立場，也因為家中經濟不力（大哥在日本花用昂貴的醫學院學費，以
及其他七個子女的撫養與教育費用）而動搖。

1943年於高雄千歲公學校
與其他老師們合照（前排
右一即為蕭如松）

　　蕭如松考上台北第二師範後，很開心有公費；同時還可以繼續學習
自己最喜愛的音樂與美術。他讀了半學期，卻因增設新竹與屏東師範兩
所分校，學生招生不足，被指派至新竹師範就讀。蕭如松能夠讀師範，
也可說是邁向藝術道路的第一步。

　　就讀新竹師範演習科（1940-1942），家中幾乎完全沒有經濟上的支
援。物資短缺的戰亂期間，雖然每個月都有公費的配給，不過不用一個
星期就被用完。蕭如松沒有經濟來源，只好每天到田邊摘芋葉果腹。長
期下來營養不良，身體變得十分纖弱。校醫向家屬建議，必須返家調
養。不過住宿時，正巧美術老師有川武夫擔任舍監，很高興看見他如此
勤勉苦學，堅持學習藝術的決心，空暇之餘指導他許多作畫的技巧。

　　1942年師範畢業，蕭如松隨即被分派高雄千歲公學校。從此步入師
鐸生涯、教化學子的道路。

II · 師鐸之聲的遠揚

蕭如松是一位感情豐富、有禮貌，

以及負責任的模範老師。

他嚴謹的態度，自幼年生活而來。

年輕時，外貌英俊嚴肅，

但由於物質生活艱困，體格瘦弱，眉宇間散發一股英氣。

因為生活上有潔癖，

其乾淨整齊的氣質，十分吸引別人的目光。

[下圖]
蕭如松在高雄千歲公學校時，就經常指導學童們畫畫。（鄭弘政提供）
[右頁圖]
蕭如松　自畫像（局部）　約1967　水彩、紙　72×53cm　私人收藏

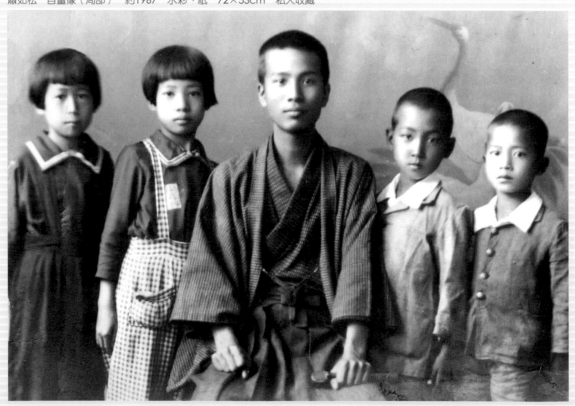

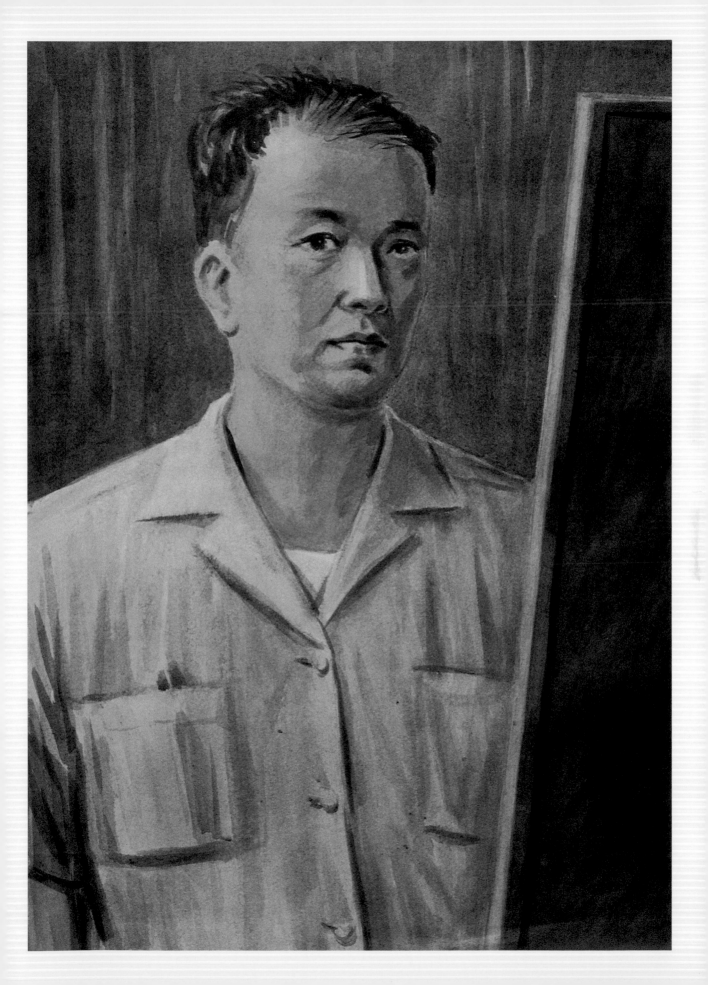

[上圖] 蕭如松（左一）與學生攝於新竹縣芎林國中的美術教室（何政廣提供）
[左下圖] 蕭如松曾任教過的芎林國中，今仍保留當時校門口的景色。（王庭玫攝）
[右下圖] 此為芎林國中一景，校園中的鳳凰木正是蕭如松喜歡畫的題材。（王庭玫攝）

[右頁上圖]
蕭如松　樹　1960　水彩、紙　14.9×20.5cm　私人收藏
[右頁下圖]
蕭如松　校園　年代未詳　水彩、紙　24×34cm　台北市立美術館藏

「教師」一職，在蕭如松的生命中扮演著很長很久的角色。從1942年開始，直至1988年2月結束，總計四十六年整，大約近半個世紀。其中經歷高雄千歲公學校、新竹縣竹東國小、台北市福星小學、新竹縣中山國小、新竹縣芎林國中、新竹縣立竹東中學、新竹省立竹東高級中學等七所學校。另外，也曾經到橫山國中兼課；退休後，到新竹師範學院指導暑假教職員的美術研習。

年輕時的蕭如松可說是一表人才，嚴肅、英俊，瘦弱中卻帶著骨氣。乾淨整齊的氣質，十分吸引別人的目光。早期他是一位級任老師，之後他在美術上的表現

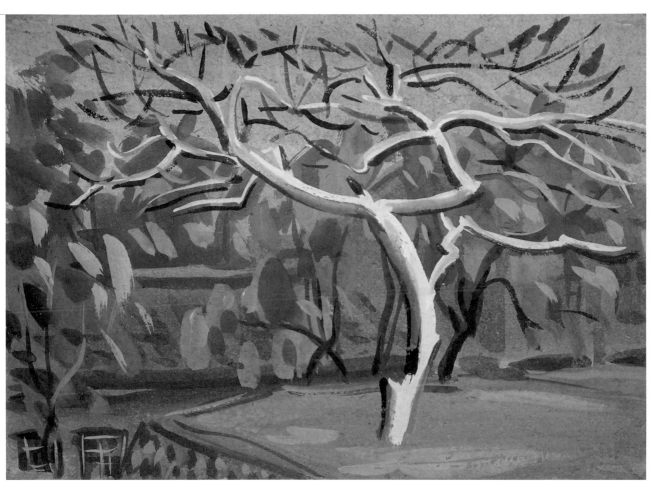

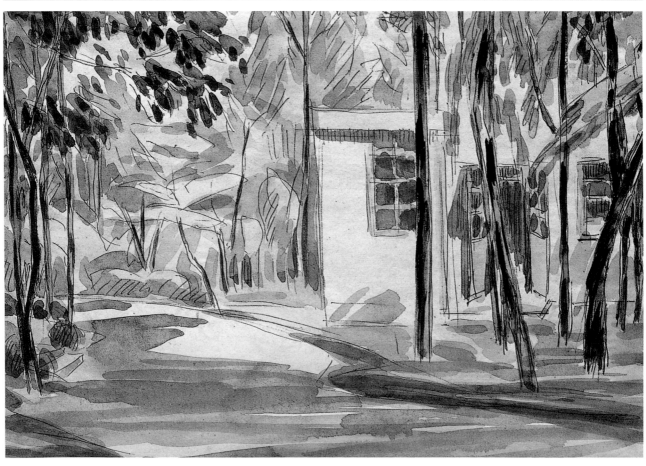

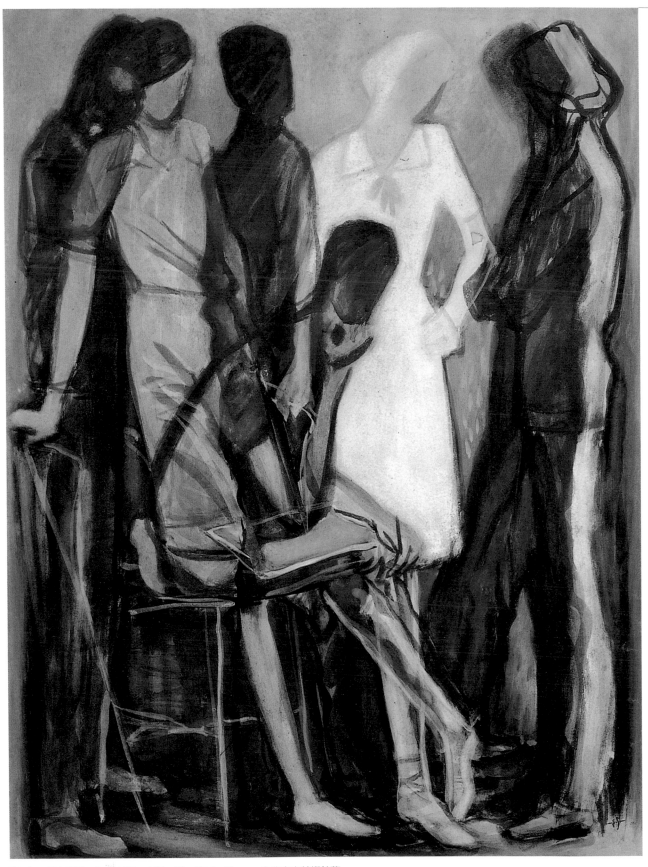

蕭如松　學生群像　年代未詳　水彩、紙　97.5×71cm　台北市立美術館藏

卓著，才開始正式擔任美術專科老師一職。他除了在美術上的成就外，教育的道路上更為他的人生立下燦爛的豐碑。寒暑假他在校內舉辦美術研習，免費指導學生畫畫；同時還為竹東高中設計校徽、校旗、校鐘等。蕭如松獻身教育幾乎長達近半世紀，榮獲了十一次以上的優良教師獎。在他默默的耕耘下，為國家社會培養了無數的學子與人才。

無情的戰爭歲月

師範畢業後，蕭如松被分發至高雄千歲公學校（位於今高雄市苓雅區），並與其他老師住在學校的宿舍（今五福一路、和平一路的中正文化中心附近）。

1943年，正值太平洋戰爭的末期，美軍為制裁日本挑起太平洋戰爭，開始激烈的反擊行動。從菲律賓起飛的軍機格拉曼、P38、B24等戰鬥機或轟炸機，不定時地轟炸台灣大都市與重要工廠。台中、豐原、彰化、嘉義、台南、高雄等大城市，每天砲聲隆隆、空襲不斷。當時蕭如松所居住的宿舍區，也是炸彈頻繁。

據鄞廷憲說：「蕭如松為了躲避空襲，經常隨著人潮擠入防空洞中。但是當時的防空洞不但不安全，反而還成了飛機轟炸的目標。軍機無情的轟炸，幸巧他即時更換四個防空洞，才能躲過死劫。」看見自己之前才藏匿的防空洞，均無一倖免地慘遭摧毀，驚心動魄的爆炸景象，讓自己感到恐怖萬分。

戰爭實在太無情了，生命與財產很難兼顧。迅雷不及掩耳的空襲聲響，頓然成了威脅生活的緊急訊號。一旦空襲聲響起，因為逃生而忘記將煮飯的火熄滅，因而釀成火災，空襲過後，命雖留下來，往往家

關鍵字

鄞廷憲

鄞廷憲（1914-1996），日本名「辰野博茂」，別號禾芳，擅書法，在南部書壇頗享盛名，也是蕭如松最好的朋友。出生於屏東潮州鎮五魁寮。1928年入台南師範講習科，主修習字。昭和12年（1937）拜加藤翠柳（1909-1998）為師，接受函授書法。1939年參加日本文部省中等教員習字科檢定。7月赴日，通過及格。成為南台灣首位檢定書法合格之台籍人士。1967年獲「日本河北書道展‧第五部」入選。1969年獲「日本書道藝術院展」入選。1974年獲「日華親善全國書道展」岸信介賞。1976年獲「中日親善書畫展」津島市長獎。1985年成立「廷憲書法研究會」。1990年首次書法個展。1996年病逝。

蕭如松（前排中）於高雄與鄞廷憲（後排中）及友人們合照

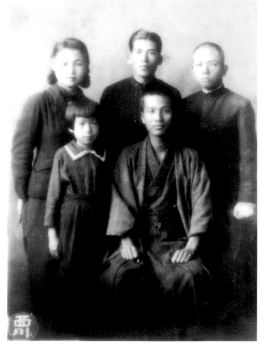

蕭如松（左）與鄞廷憲
（右）合影，前方的畫作
為蕭如松參加第1回栴葉
會展覽作品〈準備室〉。

都燒毀了。鄞廷憲又説：「蕭如松為了避免火災，用考試紙燒飯，雖然
米飯不易煮熟，但熄火卻十分方便。」戰爭期間煮一頓飯熄兩、三次火
是常事。如何能安全地保住小小的宿舍，才是蕭如松最關心的事。

▍藝術道路良友相伴

任教第二年（1943）在學校結識一位台籍教員鄞廷憲。由於總督

曾延請他到家中擔任書法老師，並為妻兒及其他官員的妻屬教授書法；同時也為總督以毛筆代書台灣、日本間往返的信件。因此鄭老師在當地相當受到日本人的敬重。

蕭如松能在日本人為主的小學校遇見這位書法老師，這種感覺格外親切。鄭老師知道他也喜歡繪畫與藝術，所以平日邀請他到家中共同討論書法及繪畫創作的心得。當蕭如松欣賞過鄭老師的書法作品後，燃起書法學習的意願。

鄭老師不但是他書法的啟蒙老師，在生活上也給予他支援與照顧，他們亦師亦友的感情更勝手足之情。鄭老師說：

並河老師（蕭如松的日本姓氏，號雅峰）在高雄期間，白日教學，夜晚則專心研修書道。夜晚單身無聊，常常來與他聊天。在非正式的情況下，教他書寫褚遂良及歐陽詢的字體。日後，並河非常努力研習書法。當時因白紙獲得不易，所以他用考試的8開白報紙練習。他寫得非常勤快，常常鍛鍊筆畫，將剩餘的空白處一再書寫利用，使筆畫線條更加圓熟，將紙完全寫成黑色，才願意更換。一年多的功夫，他所寫成黑色的8開白報紙，已經和一個小孩的身長齊高。

鄭廷憲的書法作品
草書條幅　款識：無我
延憲　鄭德梽書

蕭如松二十二歲開始努力研修書法，一直持續到晚年。在他幾件書法作品及「玻璃與窗系列」的作品中，看見他在的書法上的造詣。蕭如松也曾經提道：「戰爭時期，我在高雄跟隨一位書道家，日日研習書法、練字，也對我日後繪畫上線條的運用，有一定的幫助」。

另外，中學的好友菅良夫也是蕭如松在繪畫上最好的伙伴。不論生活如何的艱困，他們總是彼此鼓勵不要放棄繪畫。太平洋戰爭爆發後，菅良夫被徵調參加戰役。臨行前，蕭如松奢侈地購得一黑輪便當，躲在高雄港邊，目送軍人登上船艦勇赴戰場。此景象讓他憂慮摯友菅君的安危，他親手將這得來不易的便當交給即將赴役的好友。菅良夫緊握他的手說：「你不用操心，費用由我來想辦法，等我（打戰）回來一起到日

大唐太宗文皇帝製三藏聖教序

蓋聞二儀有象顯覆載以含生四時無形潛寒暑以化物是以窺天鑒地庸愚皆識其端明陰洞陽賢哲罕窮其數然而天地苞乎陰陽而易識者以其有象也陰陽處乎天地而難窮者以其無形也故知象顯可徵雖愚不惑形潛莫覩在智猶迷

雅峯臨

[左圖]
蕭如松
大唐三藏聖教序
楷書條幅
紙　121.5×28cm
私人收藏

蕭如松平日勤練書法，他認為練心比練筆重要。
在信札中他曾說：「這一輩子『畫道三昧』對我而言，也許只是夢話也說不定。但是不要輕易放棄夢想較好，我想我仍會努力。不論是書法或繪畫，每次提筆，對於比高峰聳立還高的美充滿憧憬……對於可以沈浸在古法帖名蹟中，感到是很幸福的事。」

本東京美術學校學美術吧！」說完隨著戰艦勇赴戰場。為著一句「等我回來一起到日本東京美術學校學美術」，日後蕭如松不斷地儲備實力；努力地增加自我美術學習的機會。

戰後的新生活

1945年8月15日，太平洋戰爭終於結束了！隨著日本帝國主義的崩潰，台灣及朝鮮半島、滿州地區的一切不平等與隸屬狀態都被一掃而空。台灣人終於從日本帝國五十一年間的殖民統治的生活中解放出來。在過去的半個世紀中，無論在政治、經濟、教育、文化、就業等各方面，都受到差別的待遇。面對著不久就要以自由與平等對待我的祖國，所有人都寄予無限的期盼。一切日治時代的規定，都在此時做了一次

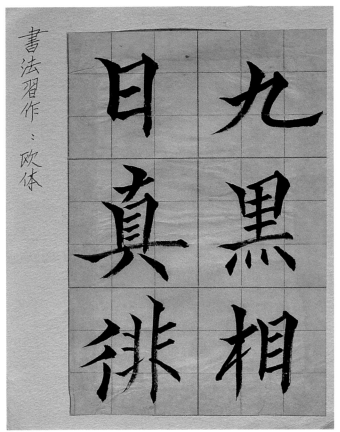

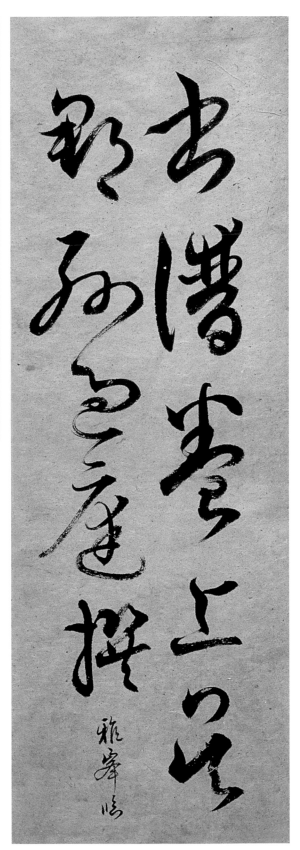

[上圖] 蕭如松的書法習作　款識：九、黑、相、日、真、徘
[右圖] 蕭如松　書譜　草書條幅　79×27cm　私人收藏
　　　款識：書譜卷上吳郡孫過庭撰　雅峰臨（即蕭如松的別號）

空前的解放。

　　這時蕭如松決定返回自己的故鄉——竹東。
不過二戰結束後的時代劇變，無疑對他的前途
也是一種重擊。自幼接受日式教育的他，在語言
環境驟變的情況下，生活頓時發生困難。大戰期
間，蕭家也因避難之故，暫時結束台北律師事務
所的業務，舉家遷返竹東下公館水頭屋的田寮
「疏解」（即從城市搬到鄉下避難之意）。1945
年也以蕭如松因身體狀況不佳，自高雄北返新竹
療養為由前與父母親同住。

　　具備小學教師資格的蕭如松，輾轉來到竹東

1990年蕭如松與孩子蕭
正竹參加高雄社教館鄭廷
憲先生的書法個展

國民小學校任教。生
活雖然不安定，他仍
積極參加縣內的展
覽，培養自己美術運
動的習慣。他的繪
畫、書法作品在「新
竹市美展」中雙雙入
選。隔年（1946）榮
任新竹市國民學校美
術專科視導委員會圖
畫科指導員。

白色恐怖二二八

　　1947年2月27日夜晚，在大稻埕，發生了公賣局緝私人員追打一位
來不及逃跑的台灣籍老太婆，而且對當時圍攏過來抗議的台灣人開槍

父親蕭祥安（後排左一）
與學生黃國書（前排左
三）及好友們合影

射擊的事件。這使得本來就因嚴重糧荒的台北市,再次陷於異常的不穩定。2月28日,台北市民組成規模空前的示威遊行隊伍,自公賣局到長官公署(日治時代稱為台北市廳)陳情,要求處罰兇手,並要求今後不會再發生。不料這群抗議的人潮慘遭機關槍掃射。這行動有如殘暴的征服者,使台灣人對中國人的群情憤怒一舉爆發,甚至有人放火焚毀台北市的中國人商店,看到中國人就加以毆打。加上廣播電台立即播報實況,呼籲居民一同把「豬仔」趕出台灣,於是爆發「二二八叛亂」事件。

二二八事變讓台灣人再一次陷入嚴重差別待遇,同時也讓蕭家陷入白色恐怖的迫害。蕭如松父親在學生黃國書(1905-1985,故前立法院院長)的通告下,連同好友吳鴻麒(日治時期台北高等法院的推事)律師一起逃走,但是吳鴻麒卻沒有選擇離開,留在台北。父母連忙帶著包袱,帶著孩子們倉皇地離開台北。在朋友的協助下逃過恐怖的一劫。

這個恐怖的陰霾,持續盤旋在蕭家每個孩子的心中。蕭如松的妹妹蕭清香女士回憶說:

二二八時,爸爸以生病為由躲避這場災難,但是他最好的朋友吳鴻麒律師卻犧牲了。吳鴻麒律師在吃晚飯時,家裡來了黑衣人強行地將他拉走。第二天他卻就死在台北三重埔的溪邊,死狀慘不忍睹。父親因擔心全家遭受到牽累,所以決定火速離開台北。……回到新竹後,一家人住在妻舅竹東下公館水頭屋的田寮(農田裡農夫擺放農具的小屋寮)中。

戰爭結束,糧食和民生必需品不斷的漲價,通膨的壓力讓社會秩序就好像箍圈鬆散的木桶,讓人民手足無措。加上「二二八事變」之後,國民政府有計畫地對日治時代培植的台灣菁英分子加以打擊,許多活躍於大正末期和昭和初期的人士、名望之士及知識分子有的被逮捕拷打;

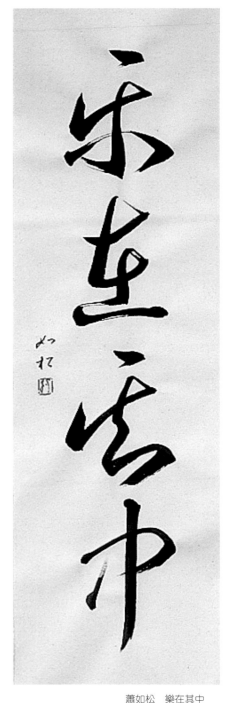

蕭如松 樂在其中
草書條幅
私人收藏
款識:樂在其中 如松
鈐印:JS

29

1954年，陳翠霞為蕭如松生下獨生子蕭正竹。

[左上圖]
1949年，蕭如松（前排左一）在親友的介紹下，
與陳翠霞（前排右一）結婚。

[左下圖]
光復後的福星小學是全台師資最佳、設備完善的學校

有的慘遭莫名殺害。其間失蹤或死亡的人數到現在還是一個謎團。特別是吳鴻麒法官在二二八事變中慘遭殺害，對蕭家造成不小影響。蕭律師全家在竹東這段期間，1948年蕭祥安經由台北親友劉聯嬌女士（陳家姻親）的介紹，與林產管理所竹東林場土木場主任陳東藏（大溪人氏）、陳劉伍招夫婦認識，安排四子如松與陳氏夫婦的長女翠霞小姐相親。在1949年1月30日互訂婚約，完成終身大事。

次年2月，蕭如松經由師範科同學引薦，轉到台北市福星小學（即日治時期的末廣高等小學）任教。

光復之初，福星小學可謂全台師資最佳、設備完善的學校。他能夠再度回到台北，不但能到最好的小學任教，又容易接觸最新的藝術訊

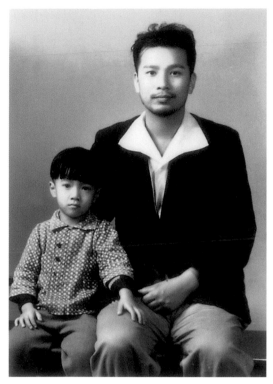
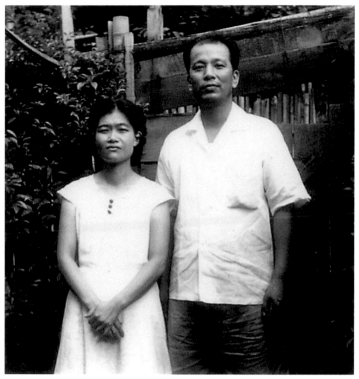

[左圖]
蕭如松與其獨子蕭正竹合影
[右圖]
年輕時期的蕭如松夫婦

息，真是再好不過。經由家人的安排，夫妻倆暫時住在陳姓親屬家中。之後又搬到北門撫台里12鄰（今中華路與延平南路、城中教會附近）的親戚家。一年之後，他們搬回新竹任教。從此留在竹東，直到過世。

【蕭如松的家庭生活】

　　蕭如松認為「家」是快樂的處所，不可以把不好的情緒帶進家裡來。所以家裡的事不向外人透露，而學校發生的事也不會向家人訴說。在學校他不僅是一位好老師，在家裡也是顧家的好先生、好爸爸及好長輩；特別是對孩子的教導與愛護，可以說是無微不至。孩子小的時候，他一回家就抱起孩子說說故事，晚間並教導孩子功課及語文等。每年孩子生日，就替孩子量身高、拓手腳印，記錄孩子這一年的成長點滴（生病紀錄、學校表現）。平日教導孩子們畫畫，過年時常與全家族一起寫春聯。

[左圖]
年輕時的蕭如松陪伴孩子參加寫生比賽
[右圖]
每年春節，蕭如松家族都要一起寫書法過新年。

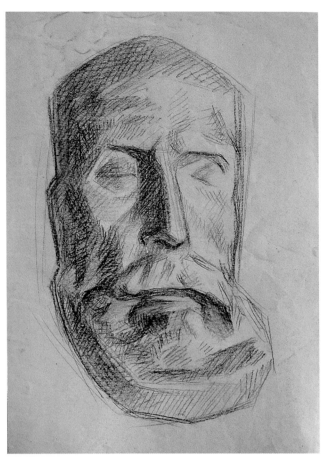

[左圖]
蕭如松　石膏像
早期　鉛筆、紙
36.3×25.9cm
私人收藏

[右圖]
蕭如松　石膏像
1987　炭筆、紙（對開）
私人收藏

▌竹東高中的傳奇

　　早期蕭如松也擔任級任老師，之後他因美術上的表現卓著，開始擔任美術的專科老師。平日生活拘謹有禮貌、待人十分客氣。因受日式教育影響甚深，不逢迎、不諂媚；認識不深的人，不多交談。個性內斂、謹慎，給人一種彬彬有禮的印象。他在教職的表現十分盡責。上班的時間很早，遂有「叫太陽起床的人」之稱號。據前竹東高中何崇賢主任教官說：

　　老師每天都很早到校。到校後，立即開窗、隨即他打掃美術教室的晨間工作。可能是潔癖的關係，乾淨成為他的生活哲學。平常教室的打

掃清潔工作不假別人之手，美術教室總是窗明几淨，一塵不染。

張梅英老師還說：

他一星期約二十五堂課，這些課佔據了蕭老師大多的時間。山坡地形的校區，加上沒有專科教室，每天抱著那麼多的資料上山又下山；內心深感辛苦。

若以老師繪畫的數量及精緻度來看，又要教學又要創作，真是令人覺得相當不可思議。

由於每一班的上課進度不一，他很早就到學校準備教案。準時上下課，給人一種整裝待發、有備而來的深刻印象。

　　蕭如松的美術課，是竹東高中二十七年來學生口耳相傳的傳奇。每當上課鐘聲一響，不出三秒，門口必定出現巨大、雄壯的蕭老師。他的美術課，總讓學生好像參加刺激的戰鬥營！前一天或前幾堂課，學生們就用心、小心地為美術課做好準備，迎接蕭老大（蕭老大是竹東高中師生對蕭如松老師的尊號）的挑戰。

　　尤其是戶外課，要準備的美術工具更多。學生如軍隊般前進，到了定點後，用具必須按照老師所訂定的《美術須知》規定，整整齊齊地放好。更重要的是學生們必須靜下心來，把心思放置在畫紙上。有氣質地揮筆，將眼前的景致畫好。而嚴肅地蕭老師也站在一旁畫圖。這番安靜、嚴肅卻又饒富美感的氣氛，令許多老師們羨慕不已。

　　美術教室是一處美化心靈的聖地，也是竹東高中的「特別保護區」，帶給學生們很多美好的回憶！每個學生從教室走出來後，都好像受到藝術的感召，充滿美的氣息。美術教室除了是他上課的地方，一部分也是蕭如松個人創作的畫室。為了維持固定參展的習慣，大部分的課餘時間，他都會留在美術教室將作品完成，準時參加「省展」、「台陽美展」和「青雲展」等。

　　教室內窗明几淨，桌椅、石膏像及畫具也排列整齊。一進入教室，

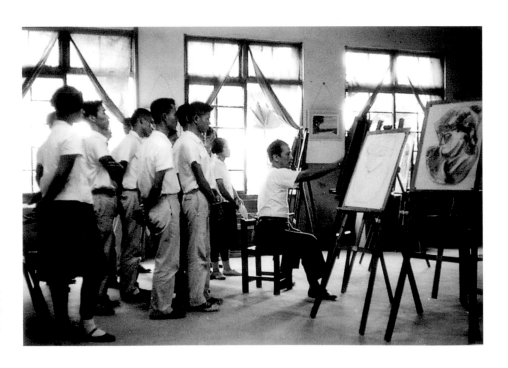

每年寒暑假蕭如松在美術教室辦「美術研習營」，義務指導學生創作。1964年攝於竹東高中美術教室。

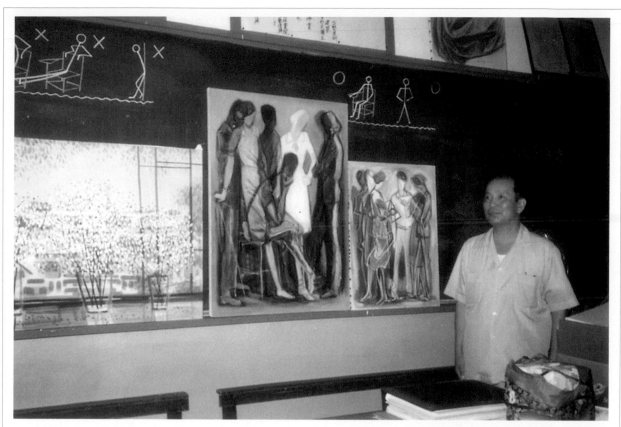

美術教室有如蕭氏心境呈現之處，美術教室
也成為竹東高中學生們美化心靈的聖地。

【蕭氏《美術須知》】

　　蕭如松的美術課，除了要教學生畫畫外，最重要的是接受蕭氏
《美術須知》的薰陶。嚴格地說：這些如教條般的須知，是蕭老師傳
遞美術生活的十大法則，更是學生們上課奉為圭臬的不二法則。內容
應為蕭氏自訂，不僅是他一生的處世哲學，今日亦可當作修身處事的
寶典，內容為：

（1）姿勢端正（2）服裝整齊（3）環境整潔

（4）秩序肅靜、迅速、正確

（5）用具材料：○完整；╳借、貸、偷、搶、棄、破

（6）愛護、愛用文具（紙張、畫面、作品）：

　　　○清潔；╳髒、破、摺、捲

（7）禮節周到

（8）成績考核標準：○按時（上課作業、登記繳件、檢查收藏）；

　　　╳欠（睡、談、傳、吃、喝、叫、響、離）

（9）團隊精神：○分工合作、默默耕耘；

　　　╳群眾心理（聽信謠言、自私自利）

（10）有恆為成功之本

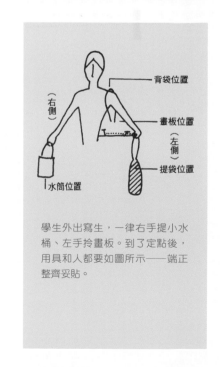

學生外出寫生，一律右手提小水
桶、左手拎畫板。到了定點後，
用具和人都要如圖所示——端正
整齊妥貼。

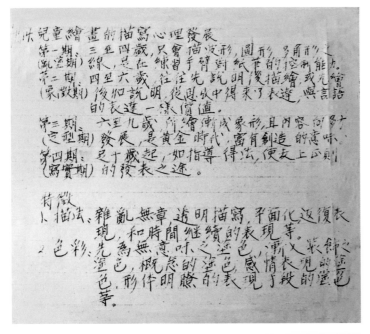

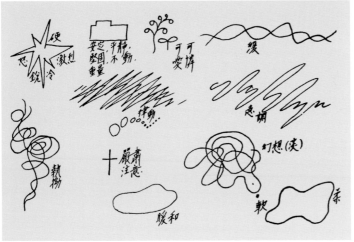

[上圖]
蕭如松的手札《美術教學理論》〈14.兒童繪畫的描寫心理發展〉，是珍貴的一手資料。

[下圖]
從蕭如松的《造型原理》手札，可以看見他對線性上的探討。

就令人感受到美的印象與氣息。在美術教室上課時，學生必須提前到教室準備。進入前先把鞋底沖洗乾淨方可進入教室。離開教室時，學生必須用手指將自己座位下的橡皮屑與灰塵整理乾淨，通過檢查後才可以離開。

寒暑假是蕭如松創作的高峰，他幾乎每天到美術教室畫畫。為加強喜歡畫畫學生的實力，他在美術教室自辦「美術研習營」，義務指導學生創作。他認為美術教育並非只是教育出會畫圖的孩子，而是全面提升學子的人文素質與涵養。所以他所培育出來的學子並非全往藝術界發展。不過在藝術界發展的人才，例如：第三十屆吳三連獎藝術獎西畫類得主潘朝森、藝術家雜誌負責人何政廣、2008年南瀛獎雙年油畫首獎得主傅振賢、新竹縣美術協會理事長羅永貴、新竹縣美術協會總幹事劉達治、傑出畫家張逸文、劉復宏、羅永貴、賴世明、范正秋、鍾新灶、司徒錦鷹等，學生們常以感恩的心緬懷蕭老師的指導。在他嚴格的美術教育法則薰習之下，這種獨特的美術經驗，對學生來說往往是深入骨子裡。並將愛與美的種子，種在孩子的生命裡。如同校工吳秋桂女士說：

因職務的關係，每逢聖誕節、春節時，蕭老師的卡片總是全校師長中最多的，幾乎多到令人羨慕的地步。我想這就是學生畢業後，對他這種教育方式感懷思念。也是他教學成功之故吧！

〈鄭成功降蕃圖〉是蕭如松於1962年前後為布置竹東高中禮堂所繪製。

蕭如松於1967-1975年間為
竹東高中所設計的校鐘

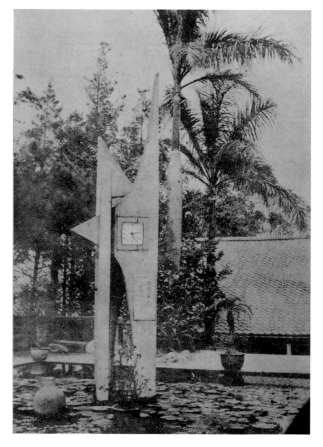

　　蕭如松所實踐的美術教育，不僅展現了
個人美術生活的涵養，同時也保存著日治時期
教育文化機制下對台灣美術教育的影響發展。
他的教育理念，首重生活倫理教育，並以身示
教，發展出自我的美術課程新貌。除此之外，
教學方面另著有《美術教學理論》、《色彩
學》、《造型原理》等，以及上課講義等教
案。其內容論述美術的基礎概念及個人對美術
的見地。

　　近三十年的竹東中學教書生涯中，前後
歷經四任校長。當時正遇到學校經營建設的階
段。他為學校規畫過許多項設計，1962年興建
禮堂時，他為禮堂繪製數幅壁畫。有〈孔子問
禮圖〉（今已毀）、〈鄭成功降蕃圖〉、〈后
羿射日圖〉（今已毀）等，可惜1981年一場無

蕭如松多次榮獲「優良教師」
及「師鐸獎」。此圖為1988年
2月他在竹東高中所舉行的退休
典禮。

名大火，壁畫全毀。之後，他也為學校做了許多項設計。如：校徽、校
旗、校鐘等，以及色彩規畫、校刊封面、展示看板、禮堂內的裝飾、紀
念碑等，展現他在設計方面的能力。

　　估計到退休前，蕭如松品行良好、言行操守足為表率。長達半世紀

[左圖]
蕭如松於1982-1989年間，為改建時
的竹東高中設計紀念碑。
[中圖]
蕭如松於1967-1975年間為竹東高中
設計的校旗
[右圖]
蕭如松於1967-1975年間為竹東高中
設計的校徽

獻身於美術教育，榮獲
多次優良教師及全國的
師鐸獎，為蕭氏畢生在
台灣美術教育開拓荒野
「無怨無悔」的播種精
神，經由這一層形象的
肯定，為往後杏壇立下
良好的示範。

　　老師退休的那些一
天，他告訴我：他喜歡
教書。雖然到了退休的
年齡，但他自認身體還
很健康。只是法令規定
要退休了，他也沒辦法
……

　　退休當天下午，我
陪著老師在美術教室走
了最後一圈，老師捨不
得地緩緩繞過每一張畫
桌，他不好意思地說：
「自己可能會忍不住流
眼淚。」

　　最後我送他出了校
門，反而是我忍不住哭

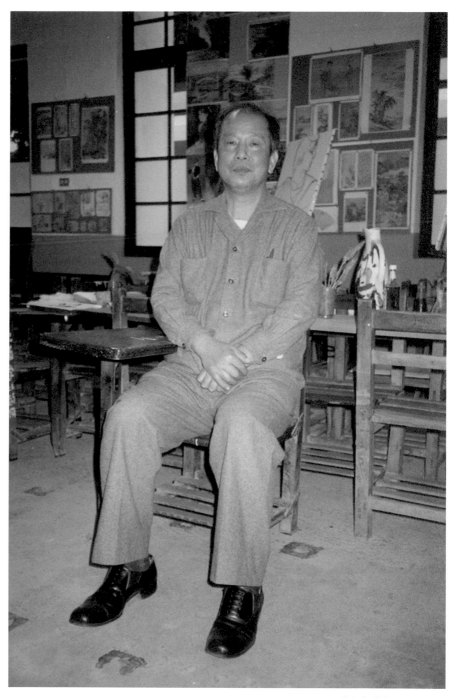

蕭如松儀態始終如一，
夏季身著白上衣深色長
褲，冬季則穿著灰襯衫
深色長褲。

了，看著他從人生的舞台上默默退出，沒有歡送的人潮，沒有花海夾
道，當時在我心中有諸多不忍，體會了他內心的無奈……

　　　　　　　　　　—梁瑞齡（竹東高中第二十八屆畢業生）

III・風格表達的呈現

即使每天動筆，量太少的練習，

仍然無法輕易地解決提升品質一事。

……

由於作品仍被評為像油畫之故，

如何將水彩畫的感覺表現出來，

就成了我現在最大的課題。

……

如果是較厚的紙的話，

水彩也可以達到毫不遜色的深度。　　　——蕭如松信札1982.10.2

[下圖]

蕭如松在畫室內的身影，攝影時間約在1974-1975年。（楊識宏攝）

[右頁圖]

蕭如松　靜物（局部）　1966　水彩、紙　73×40cm　國立台灣美術館藏　第21屆省展優選作品

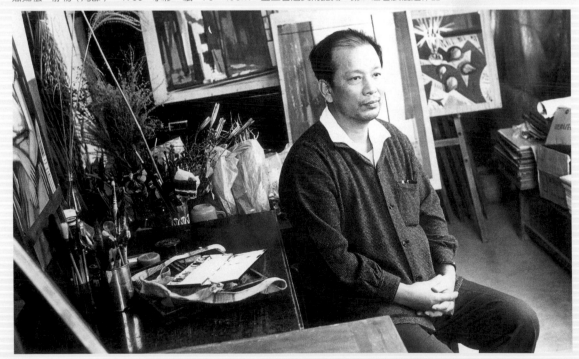

　　綜觀蕭如松的創作，選擇水彩作為創作的主要工具，並以水彩擅長自居。他可說是一位繪畫上的能手，舉凡風景、靜物、人物都難不倒他。對於各式繪畫的素材、紙張及工具都有深入的研究。他認為：「身為一個畫家就必須涉獵各種繪畫的技巧，舉凡水彩、水墨、膠彩、素描、油畫、書法……，都應該接受試煉。」他的藝術風格分成：青年時期摸索階段的「早期與野獸派風格」；中年創作顛峰時期的「幾何抽象風格」、「玻璃與窗的對話風格」、「藍青色時期」、「橢圓形時期」、「膠彩與國畫」、「人物群像時期」、「畫我家鄉」，以及晚年圓熟的「簡素化、變形風格」等九大項。

　　（一）青年階段：在早期的摸索時期，多受鹽月老師影響。多以印象派與野獸派風格作為基礎。從這階段看見他厚塗的壓克力風格，有如油畫般的筆觸。而且簽名多以漢字「如松」為主。

　　（二）中年階段：青年時期的鍛鍊，已經作了良好的基礎，創作風格多元，展開交叉並行的創作型態，可謂創作顛峰時期。60年代，他已對各種水彩技法精準純熟。接著他更積極地在繪畫本質上鑽研，特別在色彩學、構圖造型與質感方面有了更深入的研究。此階段風格雖多，但並非依時間序一個接著一個發展。

　　告別厚塗的習慣，且盡量減少筆觸上的堆疊。最早有「幾何抽象

[左圖]
在蕭如松早期的繪畫表現，可看到鹽月桃甫印象派與野獸派的觀念及厚塗的技法，這些對他有著直接的影響。
[右圖]
蕭如松早期的作品，有著類似油畫般厚塗的表現技巧。

風格」、方形結構的「玻璃與窗的對話風格」，兩者幾乎同時並行；60年代中後期至70年代階段，則出現更複雜的創作形式。有「藍青色時期」、「橢圓形時期」、「人物群像時期」等面貌呈現。其中為了送好友鄭廷憲一本省展畫冊，竟然在60年代中後期（1966）加入「膠彩與國畫」的創作（發展至1985年止）。然而書法、膠彩自成一格，但非創作主力。「畫我家鄉」則反映了台灣水彩畫的萌芽與第二期台灣美術史的發展過程。他的風景畫獨立發展成為一支，並緊扣現代主義的「現代性」形式探索；與其他各類風格交叉並行。同時也是他對70年代鄉土運動的具體反思。以一系列樸實寫實的鄉土風景畫為主軸，以「畫我家鄉」的主題，表現

鹽月桃甫　朋友
年代未詳　墨水筆、紙
36.8×28.1cm
鹽月以輕鬆的線條及刻意省略的單純風格，表現「原住民」的特色。

了生氣蓬勃的新竹地方特色。此階段較少簽名，作品中看見的「JS」簽名，多為晚年時才加上。

　　（三）晚年階段：風格大變，蛻變成為一種極致簡練的「簡素化、變形（deform）」風格作品。取材或是意識型態上都趨向更單純的「簡化」作風。除去不必要的裝飾，簡練質樸的造型保留最簡單、最精純的部分。去蕪存菁，盡可能表達出物體固有的本質。在變形簡素化的過程中，找到了創作上的一種自我超越。

▍青年階段：早期濃厚的野獸派風格

　　中學期間（1935-1940）鹽月老師對蕭如松早期的繪畫風格有著重要的影響。他的創作觀念與藝術家的風範在日後無形中對蕭如松產生極大

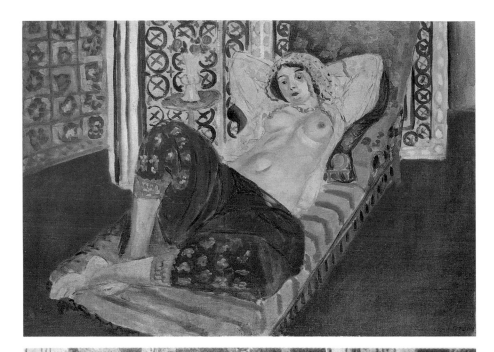

[上圖]
馬諦斯　穿紅褲子的奧達莉絲克
1922　油彩、畫布　57×84cm
法國巴黎現代美術館藏

[下圖]
鹽月桃甫　夏　1927
油彩、畫布　第1回台展出作品
從鹽月作品的構圖與活潑線條，使
人聯想起馬諦斯畫作中異國的情
調。

的作用。鹽月在當時是台灣畫壇的領導人物，他喜以野獸派的畫風表現，題材多變並擅長以原色作畫。畫風很接近馬諦斯（Henri Matisse），他對於畫面的要求，總是不斷呈現自我的理想和繪畫研究的熱忱。

鹽月重視素描，他認為學畫不僅是用手畫，更重要的是用頭腦畫。他強調個人的作品要有自己的個性與創造力，並且主張藝術家自由思考的重要性。尤其他對美術教育的方式，對蕭如松也有重要的影響力。

他在高年級的美術課程中教授構圖、色彩與人類心理等課程，並輔以彩色的複製品與海報來進行解說西洋畫派。這些美術課的教學方式，深植學生心中，與蕭如松的美術教學風格有許多相似之處。他不管別人如何批評，相信唯有追求自己的道路才能產生個性的作品。因為如果一個藝術家一味只追求流行，那麼將失去畫家神聖的創作精神。儘管技法很好，也像失去生命一般，無法產生震撼人心的傑作。蕭如松認為老師這樣「一生追求自己理想道

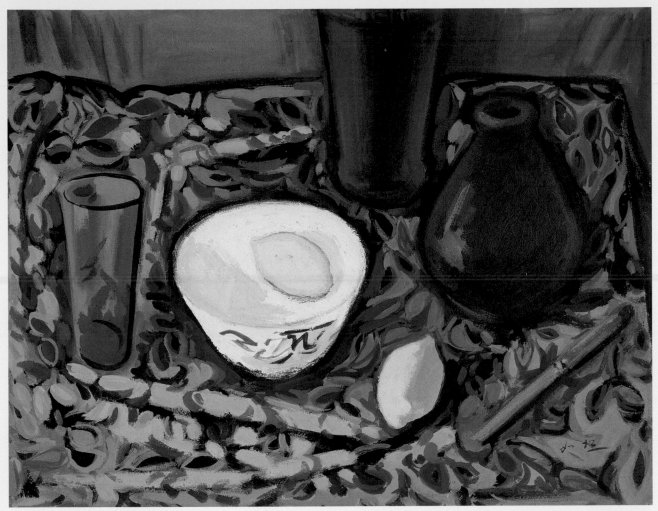

蕭如松　檸檬　1955　水彩、紙
50×65cm　國立台灣美術館藏

[風格透視鏡]

ⓐ 早期的作品，可看見鹽月老師對他的直接影響。奔放不羈的色彩，展現了他對顏料駕馭自如的境地。

ⓑ 「如松」的簽名是早期作品的習慣。

ⓒ 此作為第十屆省展主席獎第三名，類似油畫厚彩是他極少數的早期作品。這時期大多為不透明水彩或壓克力顏料所繪製。

ⓓ 濃厚、強烈的「黃、藍」對比，取代色彩上明暗的變化。

ⓔ 騷動的筆觸後面，可看見表象之下深沈的創作理念。

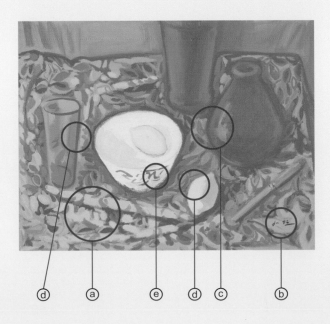

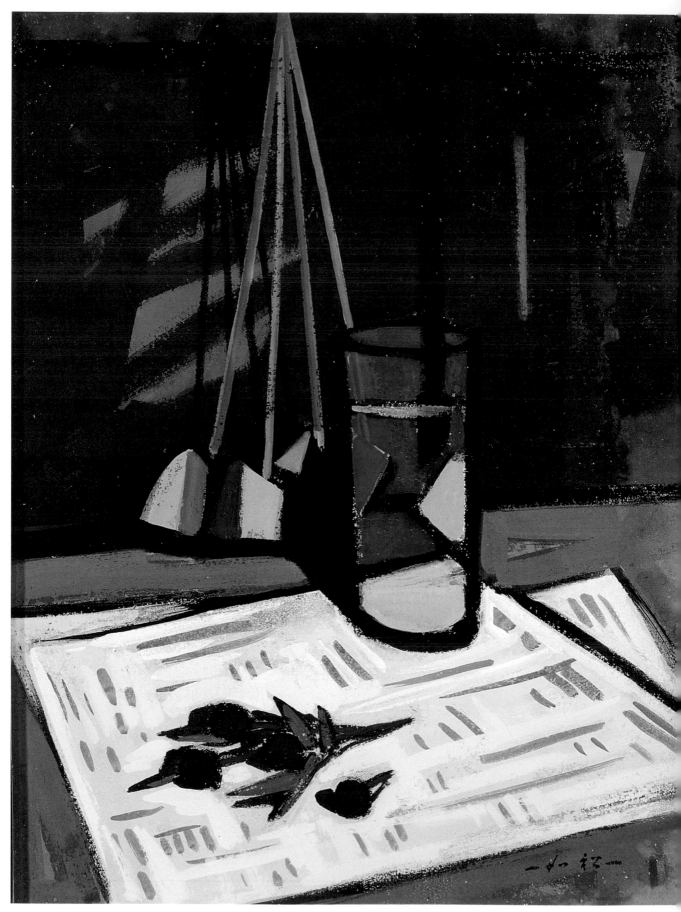

蕭如松　靜物　早期　水彩、紙　53×41cm（東之畫廊提供）

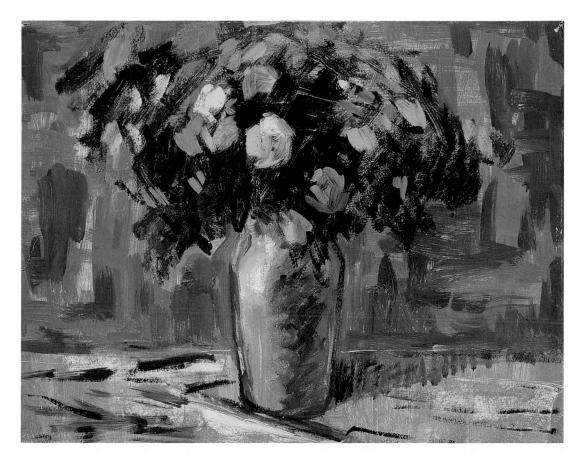

蕭如松
花
早期
水彩、紙
26×38cm
私人收藏

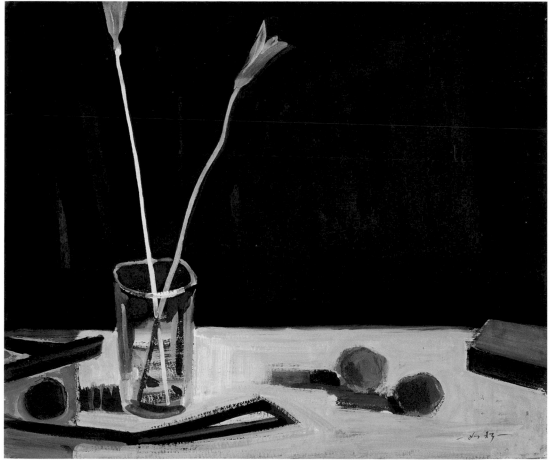

蕭如松
靜物
早期
水彩、紙
38×44.5cm
（東之畫廊提供）

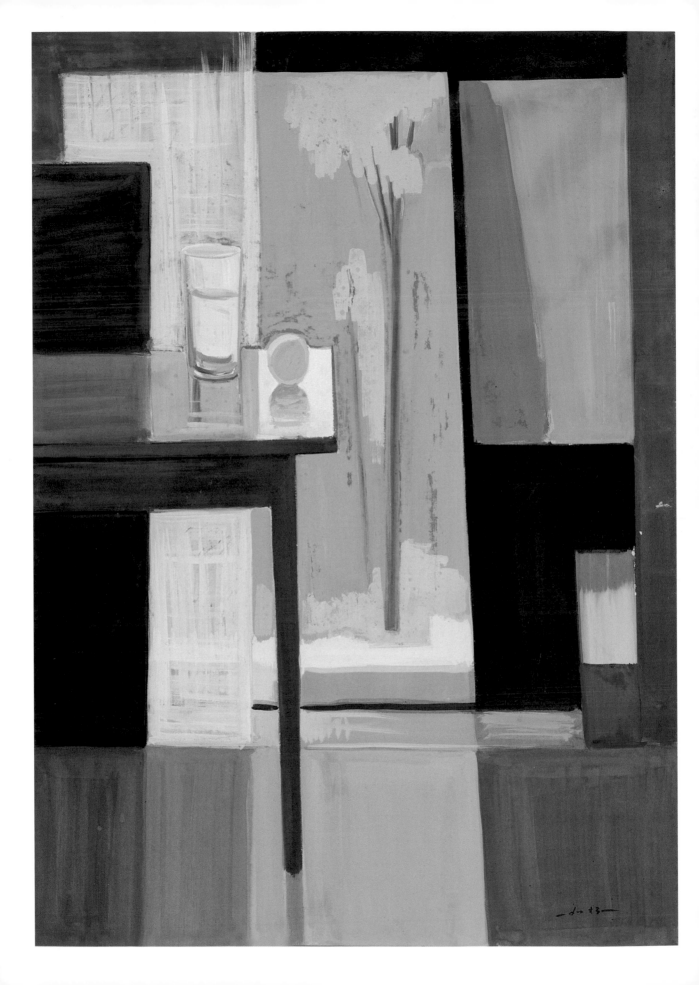

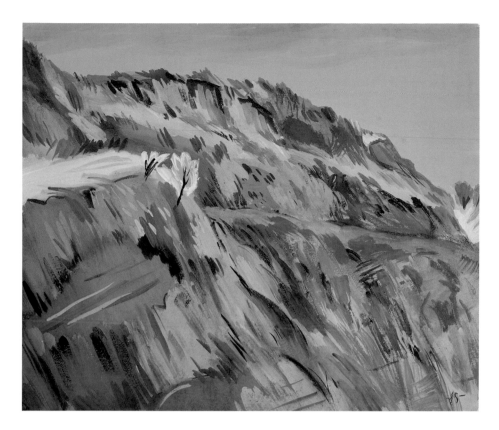

蕭如松　崖　早期
水彩、紙　38×45cm
（東之畫廊提供）

路的人，才是真正的畫家」。

　　戰後通膨的限制，蕭如松必須承受畫材越來越昂貴的壓力。困窘的
經濟能力，使他完全無法以油畫進行創作。他一生以無法用油畫來作畫
成為一生最痛心的憾事。因為在他心目中，只有油畫才是西畫的最高表
現，無論表現技巧的豐富性、色彩筆觸的表達性、或是保存的永久性都
是最理想的。但是這一切對他而言，已成為遙不可及的夢。

　　不過困窘的經濟壓力，讓他只好放棄以油畫繪圖。貧乏的物質環
境，激發他鍥而不捨的精神。他終於找到一套替代油畫的方案。他運用
不透明水彩或用壓克力來詮釋自我藝術的語言。在他的信札中，精彩地
保留一段有關他自我勉勵的紀錄：

　　繪畫應該不只滿足於寫實，一般認為那是油畫畫家的特權。在面
上所追求的加減是為了呈現出創作動機的中心思想。如果是較厚的紙的
話，水彩也可以達到毫不遜色的深度，這是這幾年從經驗中得到出來的
結論。……但是，由於作品仍被評為像油畫之故，如何將水彩畫的感覺
表現出來，就成了我現在最大的課題。

中年階段：創作顛峰時期

（一）幾何抽象風格

在蕭如松三、四十歲的壯年時期，就整體的繪畫生命而言，這時他已養成繪畫基礎的技能。他以此為基底，加速展開他四十歲以後的繪畫創作。之後，他探究各式畫派（印象派、野獸派、

關鍵字

幾何抽象立體派

幾何抽象藝術（geometrical abstract art）對現代藝術、現代設計乃至於現代建築理念，具有革命性的影響。在今日食衣住行等日常生活的視覺經驗中，可以說是無所不在。它的起源於塞尚及秀拉的理論，經法國立體派（Cubism）、義大利未來派（Futurism）、俄國的絕對主義（Suprematism）與構成主義（Constructivism）、荷蘭新造型主義（Neo-Plasticism）、德國包浩斯學院等現代時期，以及戰後動態藝術（Kinetic Art）、極限主義（Minimalism）、歐普藝術（Op Art）及新幾何（Neo-Geo）等後現代時期，今已跨入了21世紀。畢卡索和勃拉克將物體的形象打破，表現出零碎的圖像，發展成為幾何抽象立體派。例如：可將一把小提琴拆解成正面、側面、背面等各種角度同時呈現。再加入更多的實物，如報紙、壁紙等，開風氣之先，將印刷品拼貼於畫面上。使畫面的形式及媒材又增添了更多新變化。在1978年第三十二屆省展美術設計部的作品〈音樂會〉中，可看見蕭如松在幾何抽象立體藝術上的設計與表現。

1978年第32屆省展美術設計部作品〈音樂會〉，有著濃郁的幾何抽象立體派味道。

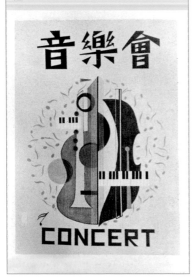

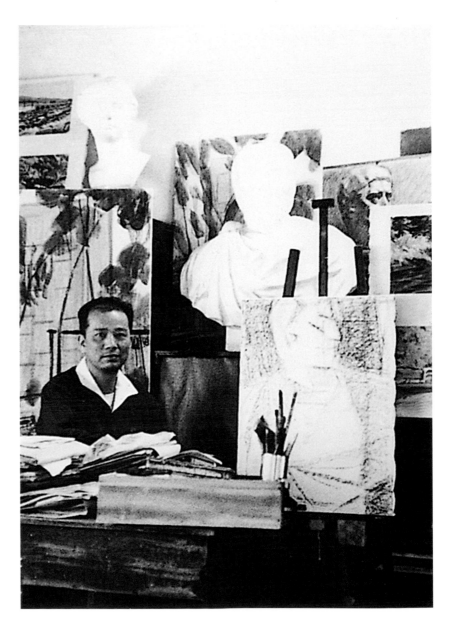

立體派等）的觀念技巧，在歐美現代藝術浪潮的刺激下，他將如何尋求新的創作定位，進一步去發掘自我繪畫領域的新版圖，成為他此階段重要的課題。

1964年，他從過去保守的作風，一躍成「幾何抽象立體風格」。因為1960年台灣美術界正感受西潮衝擊最凌厲的時刻。由於60年代西方現代畫派與前衛畫派狂飆，對於過去的古典畫風，如：文藝復興、印象派等也在各式新潮藝術型態林立之後逐漸瓦解。以時間順序論，60年代就是蕭如松進入立體派「幾何抽象時期」的關鍵時刻。同時他特別欣賞塞尚（Paul Cézanne），有些作品的筆調還呈現出塞尚的味道。同時蕭如松也與其他畫家一樣追隨畢卡索（Pablo Picasso）。適逢抽象畫大流行之際，他選擇了畢卡索做為自己學習的對象。他不斷地檢討與修正自己未來的創作方向。掌握畢卡索在幾何的表現形式，打破自己過去觀看事物的習慣。

在題材上，蕭如松企圖尋找一種新的對象，而有了新的改變。他事先設計各種摺紙造型或抽象的剪紙造型，再以絲線將各式摺紙造型，錯落懸吊在天花板上。在繪畫的技巧上也有許多轉變，此時畫面的線條減少，蕭如松以「色面」來作為表現的主體。平塗的效果使作品更平面化，配合題材內容展現立體派「剪紙風格」的拼貼效果，如：〈窗〉、〈靜物A〉、〈靜物B〉、〈靜物C〉、〈室內〉等作品。造型簡單又極富經營，以一種單純且直接的力量，迫使人趨向於一種中心的接受感。色彩的變化劇烈，從過去高明度、多色相、多層次的表現，節制到單一色相的表現。

[上圖]
塞尚的藝術思想中，形式或方法的根本意義，是在完成一空間的構成；而不是任何主題性的表達。

[下圖]
1964年蕭如松寄給學生的卡片中，右下角簽了模糊的「仿Picasso」字樣。雖然畫面呈現塞尚的筆觸，卻署名「仿Picasso」，在此可進一步理解他追隨畢卡索的過程。

[左頁圖]
開展自我繪畫的新面貌，是蕭如松幾何抽象風格時期最重要的課題。

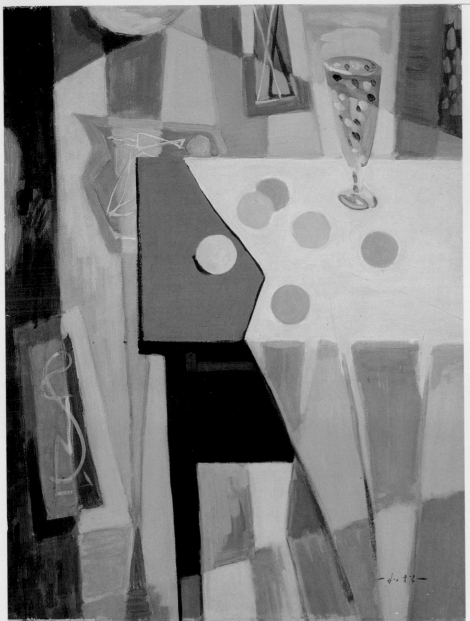

蕭如松
靜物
早期
水彩、紙
60.5×40.5cm
私人收藏

［風格透視鏡］

ⓐ 極簡的方式表現杯子的樣態，就如同他在60年代
參展（省展、台陽美展、青雲展等）大量以〈靜物
A〉、〈靜物B〉、〈靜物C〉、〈靜物D〉、〈靜
物E〉；或是〈風景A〉、〈風景B〉、〈風景C〉
等，極簡的名稱來作為作品的名字。

ⓑ 畫風驟轉，造型上常在抽象與半具相的形象之間來
回震盪。

ⓒ 物體變成了單純的幾何造型，繪畫成了一種純粹的
「空間」（或者說「平面感」）。

ⓓ 受到塞尚「圓柱體、圓錐體與球體」畫論的影響，
蕭如松使用簡單的平塗法，利用色彩的對比與分
割，強調平面性質的結構。並以單純的平面表現自
內心跳動的節奏。

ⓔ 在理性的形式中，大「S」的構圖與「S」型的曲線
造型物，藏著蕭如松感性的面貌。

（二）玻璃與窗的對話風格

蕭如松在摸索「幾何抽象」（geometrical abstract art）的觀念與造型原理的階段，將如何創新才能滿足他的內心的需要？他思考「如何在立體派與現代繪畫的議題上，表現出一種超出文字性或歷史性的主題」，這成為他往後發展的重點。他所注重的不是故事也不是文學，而是要追求繪畫永恆的生命。在「玻璃系列」中看見蕭如松從「幾何抽象」延續了「空間構成」的探索。因為在「幾何抽象」時期，他有了自我的新造型，並且以更理性的態度在「玻璃系列」進行光線的分析、色彩與空間的探討，藉以表達出更堅實的空間構成。

他的繪畫風格選擇以「靜物」作為主體，也許是他生活環境的限制，必須長時間去面對門與窗。在宿舍狹窄的空間裡，窗與門（直線）成了他畫面構成的基本要件。他把過去將直線作為背景的創作，一躍成為最重要的主題位置，也讓他的作品更現代化。現代主義

蕭如松　窗　1965
水彩・紙　78.5×59cm
私人收藏
中日交換展作品
第19屆青雲美展作品

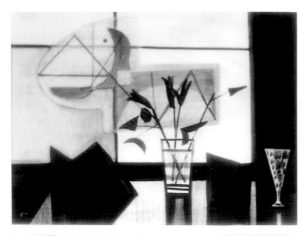

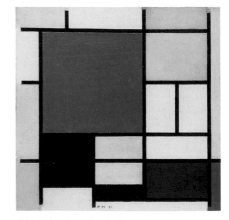

[左上圖]
蕭如松在1965年第5屆全國美展
作品〈靜物〉

[右上圖]
蕭如松　靜物　年代未詳
水彩、紙
蕭如松處於相當箝制的環境中，
卻能展現自我想像力及創造力。

[左下圖]
蕭如松　靜物　年代未詳
水彩、紙
蕭如松利用形式，表現自己的想
像與個人圖像的發展，呈現現代
化的特徵。

[右下圖]
蕭如松　靜物　年代未詳
水彩、紙

[右頁圖]
蕭如松　室內　約1966
水彩、紙　91×65 cm
私人收藏
蕭如松在四十多歲時，就擁有堅
強的繪畫實力了。

的發展朝向形式的方向走。無論是技法的改變、觀念的創新，還是對形式的強調，這些都是現代藝術作品的重要特色。蕭如松很重視形式的表現，他犧牲內容，強調線條、色彩、色調和塊面的表達。他對直線的線性有深入的瞭解，對於直線的組合，有如蒙德利安（Piet Mondrian），他使用線條架構造型和空間，以理性、冷靜的眼光試圖在「方」的構成中找出一條新路。

在「玻璃系列」中，他開發了許多新的技巧與方法。從作品中，他經常以釘子、刀片撕、刮畫面，來增加紙面的質感；或用松香粉、

蒙德利安　紅、黃、藍構成　1912
油彩、畫布　59.5×59.5cm

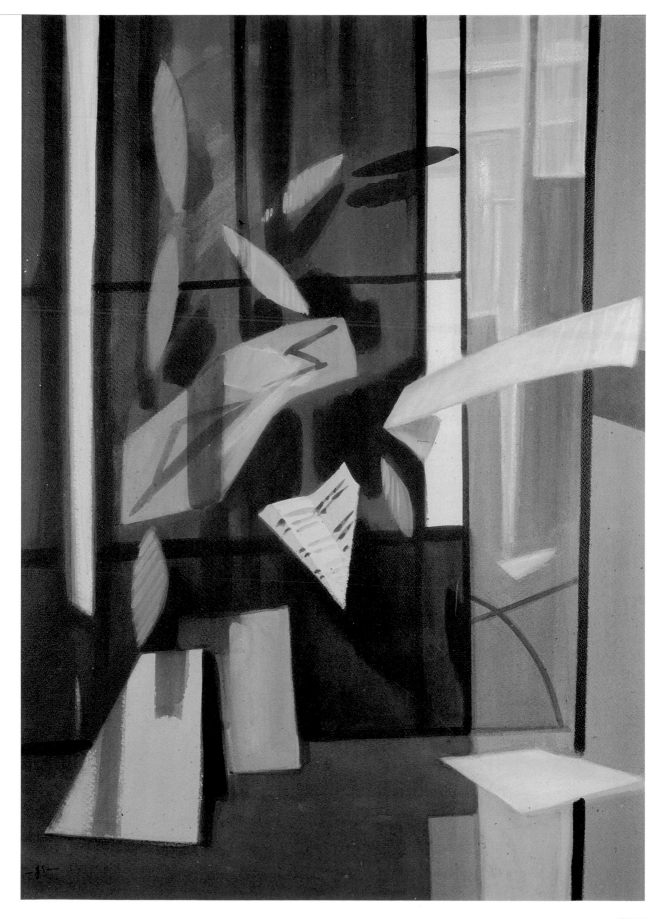

蕭如松1963年在第18屆省展獲得優選的作品〈靜物〉
單點投射的光源，桌面的倒影及玻璃杯的通透質感，看見蕭如松研究玻
璃與光的微妙變化。

蕭如松　Lamp　約1967　水彩、紙　80×100cm　私人收藏
藉由水彩表現玻璃的透明的特性，加上多次沖洗的技術，強化了玻璃與
光的關係。

白臘、或是合成樹脂等材料，加以噴、塗的技
巧，增加水彩畫的通透感與多元性。在玻璃風
格的前期，他將「靜物」與「方形玻璃」進行
組合，從中探討虛實與空間重疊的效果。後期
的風格所呈現的玻璃系列，卻看見一種「餘視
殘留」的視覺意向。

　　晚年的歲月裡，一次偶然午覺醒來，他抬
頭看見刺眼的玻璃框架，在黑暗的美術教室中
卻變得格外光亮；原本黑色的玻璃框奇妙地竟
然瞬間變成白色的玻璃框。這是一瞬間的美，
也一種非常奇特的視覺經驗。對他而言：是驚
奇！也是一種另類的發現。他趕緊將這種「餘

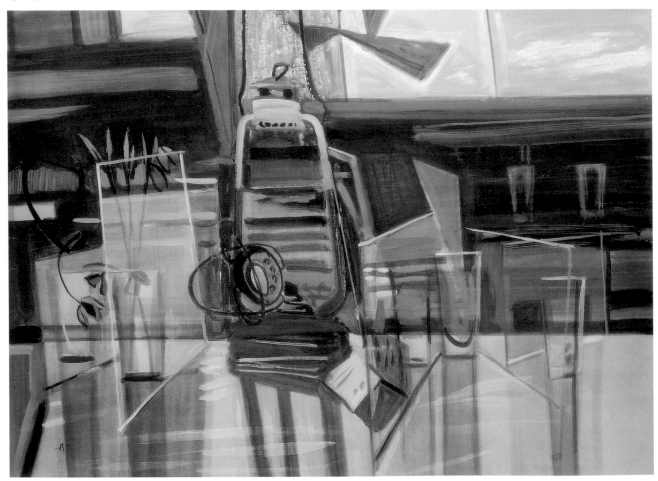

蕭如松 Atelier 1968 水彩、木板 91×116cm 私人收藏 第23屆省展作品
運用很多的「點」軟化方形結構，「點」的律動使畫面產生了詩的情境。

〖蕭如松對直線的探討〗

蕭如松的畫面中，經常看到遒勁有力的直線。除了拜書法之賜外，在他的手札中，線條可以指出對象的關係，他對於線性的分析，各種線條可以表示方向、時空，透露藝術家的各種情緒。根據他的《造型基本》手札中，對「直線的性質」與「平面」、「曲面」，有以下的探討：

◆ 直線的性質

（1）嚴格、緊張、快速度、意志、堅固、男性、合理、科學、單純的感覺。

（2）長－弱，永久的感覺。短－強，激情，不完全的感覺。

（3）水平線－平安、永久、安定、擴張；垂直線－嚴肅、端正、高度、
　　　意志；斜線－運動、移行、感情、活潑。

（4）平行線－強調方向、安定、平安、安靜。（太多時不安靜）

（5）直交線－堅固、不動、嚴肅。（太多時感覺太硬、不自由）

（6）斜交線－動、不安定。

◆ 平面－單純、直率、智的、清潔、明和。

◆ 曲面－抑揚、變化、澀滯、緩和、親近、緩和。

蕭如松《造型基本》手札中的記錄

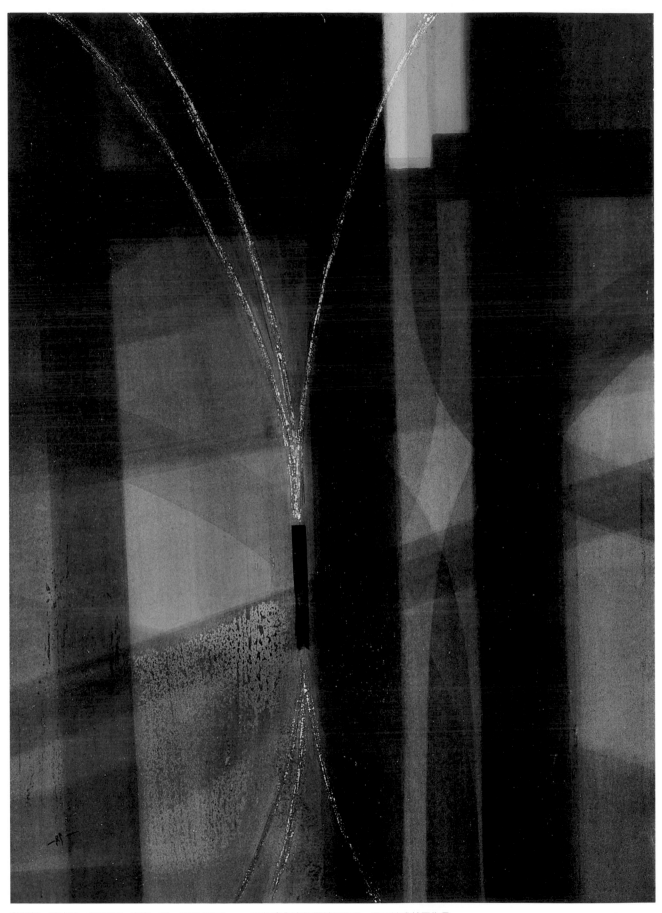

蕭如松　噴水池　約1970　水彩、紙　100×72.2cm　59年度全省教員美展作品、吳三連成就展作品

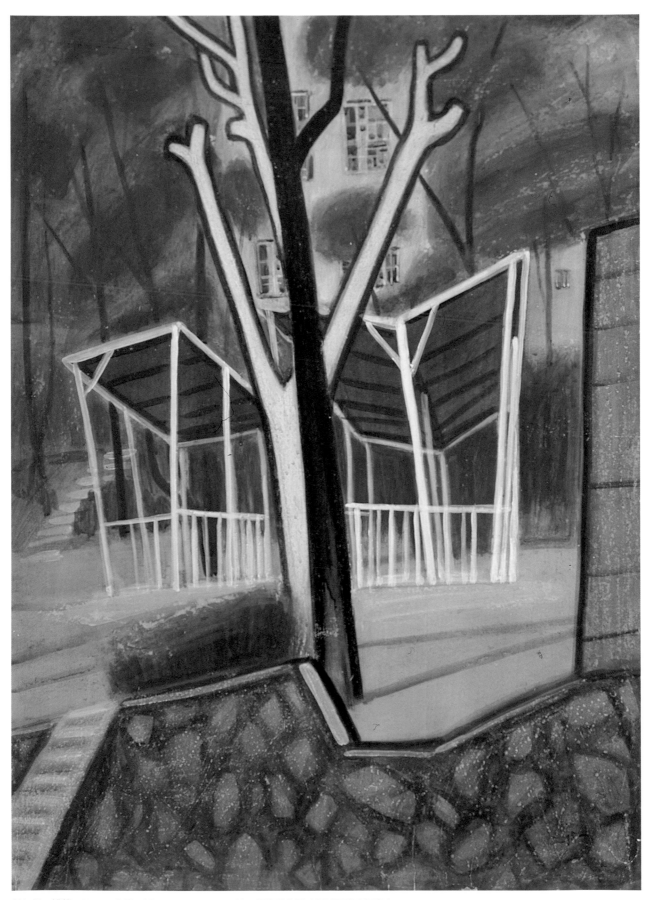

蕭如松　綠蔭　1971　水彩、紙　100×72.5cm　第26屆省展作品（阿波羅畫廊提供）
大樹兩旁的綠蔭，有如毛玻璃般的質感，而類似玻璃般通透的表現，一直沿用至晚年，成為蕭如松的風格。

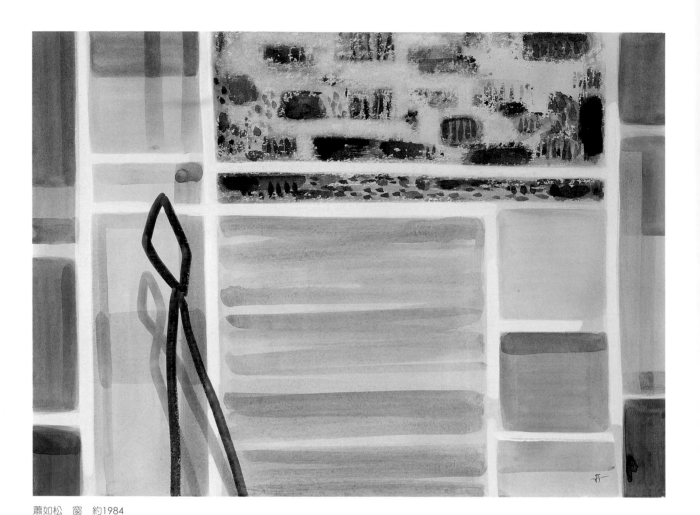

蕭如松　窗　約1984
水彩、紙　52×71.5cm
私人收藏
「餘視殘留」視覺，在精神上有
一種重要的突破，並且很符合歐
普藝術的精神。

[右頁圖]

蕭如松　窗　1984　水彩、紙　71×52cm（阿波羅畫廊提供）
晚年的「玻璃窗系列」，蕭如松悄悄地將慣用的黑線巧妙地轉化成白線，類似「色即是空、空即是色」的意境。

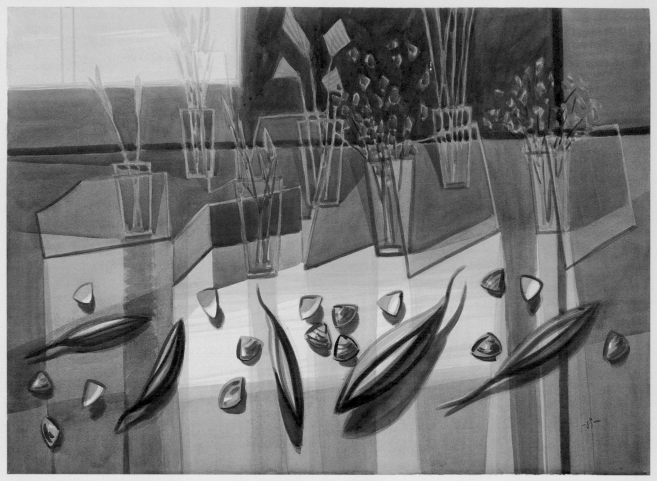

蕭如松　絲瓜　1972　水彩、紙　73×100.3cm　國立台灣美術館藏　第27屆省展優選

[風格透視鏡]　蕭如松成功地將玻璃的質感發揮到極致，並且有不同色系的玻璃系列。

Ⓐ 桌上的杯子與玻璃片，是蕭如松展現「玻璃系列」代表的風格。（中期繪畫風格的代表）

Ⓑ 作品中的絲瓜、蛤蜊與植物平面化程度非常明顯。無論是在技術上與創作意念均已達到爐火純青的地步。

Ⓒ 透明的玻璃反射出另一個透明的玻璃，彼此反射的作用展現「空」與「著象」的境界。

Ⓓ 玻璃潔晰的透明度是光源穿梭產生的折射變化。

Ⓔ 在虛實相應與正負空間的重疊裡，他找到了促使寧靜的靜物產生永不休止的密碼「光」。空間是由面與面的交接，在交接的角度中產生光線的運動與方向。當玻璃與玻璃交接時，也強化了玻璃面與光的關係，玻璃與光所蘊藏的神祕關鍵，真實地被他揭露出來。

蕭如松　窗　1984　水彩、紙　73×53cm　國立台灣美術館藏

七〇年代「藍青色時期」的玻璃作品

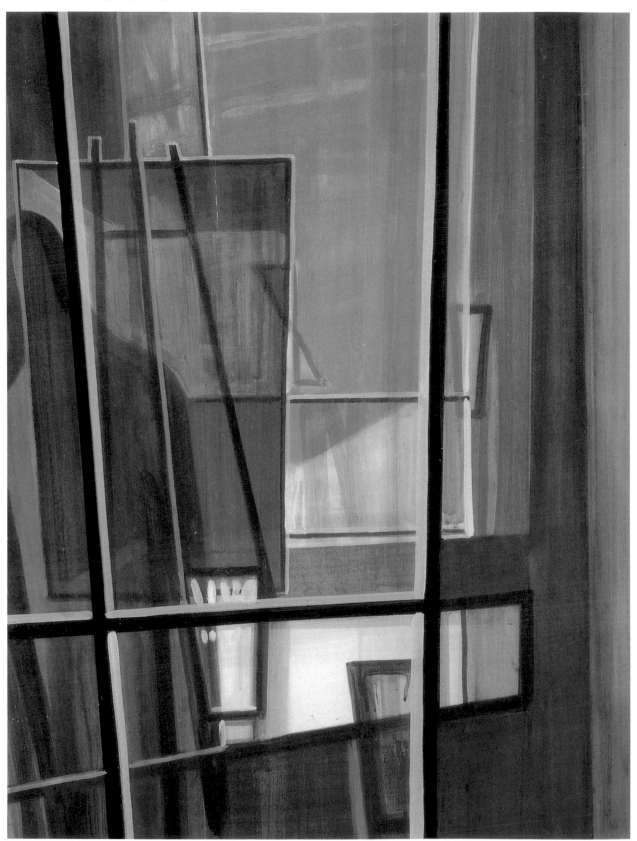

蕭如松　窗邊　1966
水彩、紙　70.5×97.8cm
國立台灣美術館藏

[左頁圖]
蕭如松　靜物　約1971
水彩、紙　88×64cm
私人收藏

「視殘留」的視覺效果捕捉起來，發展成為晚年創作的題材。

（三）藍青色時期

　　60年代中期以後，蕭如松作畫的色調從「黃綠色調」轉為「藍青色調」。他對於藍青色調的鍾情與使用，除了是自己的偏愛之外，也許是一種來自於對畢卡索與日本畫家中西利雄（1900-1948）崇拜的延伸！在60年代初期蕭如松學習畢卡索，甚至在其他作品中找到了模仿畢卡索的蹤跡。在此得知蕭如松在現代創作的精神理念，本質上與立體派精神是同步的。蕭如松也曾經與筆者提道：「畢卡索是打開現代繪畫的英雄！」同時在高中寒、暑假的美術研習中，桌子上也經常擺放著畢卡索與塞尚的畫冊，供予學生們參考。

[左下圖]
畢卡索的和平鴿
[右下圖]
蕭如松平日的私人信札與卡片中，不乏類似畢卡索和平鴿的造型標誌。

蕭如松　海邊　1963　水彩、紙　90×65cm　私人收藏　第17屆青雲美展作品
風雲驟變的樣態與當時心靈呼應，藍青色區，交織出內在糾結詭異、恐怖不安的感覺。海面上的曙光，透露內心渴望自由與光明。

在他的《教學手札》、《色彩學》手札中，也記錄了他個人對藍色與青色主觀與客觀的色彩感情。另外，他使用大量的青色、藍色、鈷藍色來作畫的一個原因，也許是心理層次的因素。1966年他正處於竹東高中更換校長之際，面臨自己以中、小學教員資格擔任高中教員的身份曝光，他自卑的情緒及害怕遭解任的顧慮，而產生了前所未有的恐懼。他不安的情緒在作品中呈現出來，如：1963年作品〈海邊〉就隱藏著不安的氣氛。

蕭如松　水田　年代未詳
水彩、紙　98×72cm
私人收藏

　　這個階段他大量使用了冷峻與寒冷的藍青色調，就連學校的配色、或是景觀設計時也都使用藍青色調。校長及同事們都無法接受這種陰暗的氣氛。最後他將藍色「平和、希望、沈靜、理智、安慰、可憐、深遠、高潔……」的精神特質，靜默地轉移在自己的繪畫創作上。

　　「藍青色時期」是他進入靜物繪畫方法及技巧研究的顛峰期，洗刷技術是這時期極為重要的技巧。他生動靈活地將中間色調的變化表

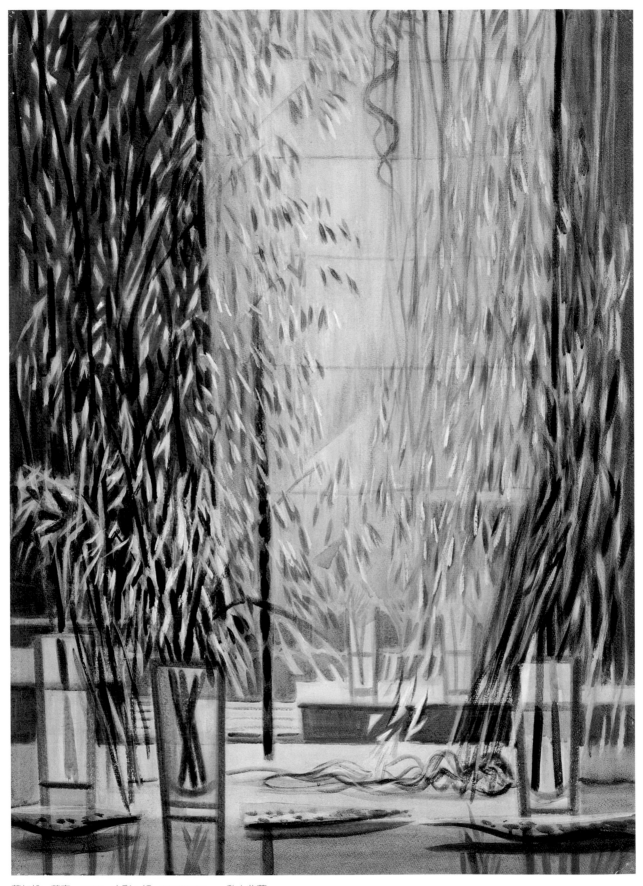

蕭如松　燕麥　1967　水彩、紙　100×72.5cm　私人收藏

[風格透視鏡]

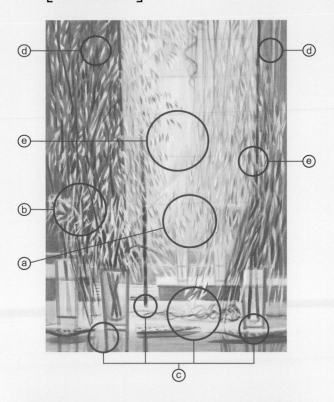

ⓐ 這張作品呈現了「藍青色時期」的成熟作風，也是他進入靜物繪畫方法及技巧研究的顛峰時期。洗刷技術是這時期極為重要的技巧，此技巧將不透明水彩轉變成更加乾淨、清澈。

ⓑ 將學生送給他的燕麥變成了畫面的主角。戲劇性的表現，誇張了「點」的呈現。讓懸空飄浮及脫離現實感的點點，產生了一種如文學般的詩意。

ⓒ 視線拉近，刻意地將前景的桌面壓低。將注意力放在桌面上。桌面的竹殼、杯子與枯藤，予人有喘息的空間。

ⓓ 光線從窗外照進室內，原本陰暗的室內呈現前景暗、背景亮的逆光效果。陰影部分也顯得層次豐富、變化多端。

ⓔ 背景的空間延伸玻璃系列的方形分割。前景透過不同的水平面增加層次，營造深遠的意境。

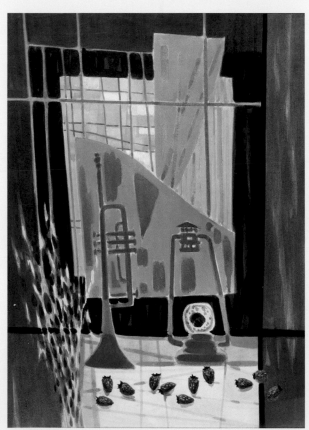

蕭如松　草莓　1982　水彩、紙　98×70.5cm
國立台灣美術館藏　第45屆台陽美展作品

蕭如松　靜物A　1960年代　水彩、紙　90.5×65cm　私人收藏
將各種形狀的紙片安插在畫面中，配合三角構圖，增強光線的集中性，
將光源投射在中央；藉以強調桌面上大型的摺紙造型。

蕭如松　竹東郊外磚仔窯
年代未詳　水彩、紙　52×71cm
（東之畫廊提供）

關鍵字

呂基正

　　自1948年「青雲美術會」成立以來，呂基正（1914-1990）身為青雲美術會西畫部門的創會元老。蕭如松自1954年入會，成為該協會第八屆正式會員，呂基正不忘提拔這位藝壇新秀，和蕭如松在繪畫的學習上亦師亦友，成為忘年之交。兩人並曾在1981年於台北市武昌街的「明星咖啡屋」一起舉辦「呂基正、蕭如松小品聯展」。

達出來，色面的對比層層相疊，十分接近素描明暗對比的重疊畫法。這種技術不但淘洗出豐富且成熟的色彩。除了「黃綠色調」的作品，以及「藍青色時期」的作品外，其他單色作品，也在此時奠定了扎實的基礎。例如：咖啡色調的作品〈水田〉、紅色調的作品〈夕陽〉、橙色調的作品〈竹東郊外磚仔窯〉、黃色調的作品〈夜市〉、灰色調的作品〈靜物〉等，都有相當精彩的表現。

　　不過蕭如松喜歡使用藍青色的印象，成為他繪畫風格的樣式！在這時期的傑作，如：〈燕麥〉、〈雞蛋〉、第二十一屆優選作品〈靜物〉或是〈草莓〉，都帶著蕭氏某種「平和、希望、沈靜、理智、安慰、可憐、陰鬱、深遠、高潔」的人格特質。

（四）橢圓形時期

　　探索一系列玻璃時期的「方形構圖」之後，前輩畫家呂基正（1914-1990）的「三角形構圖」，引發蕭如松對於新造型的思考。呂基正素來被稱為「山岳畫家」，他運用大量的三角形構圖來詮釋山岳硬挺、銳利、孤寒的味道。其中三角形造型在畫面產生了奧妙的效果。蕭如松曾經提到：呂教授的三角形造型，是刺激他從「方形結構」轉入探討其他造型研究的另一個開端。蕭如松70年代的代表風格「橢圓時期」，就是繼60年代方形構成（玻璃與窗系列）之後的一種逆向思考。

　　當時他正值五、六十歲，這個階段他特別喜歡繪製橢圓形的作品。在他的《造型基本》手札資料中，看見他對「曲線形」、「圓形」、「橢圓形」、「卵形」「紡錘形」等造型的研究心得，其中雖然都是些簡單的敍述，卻是凝結純度很高的精華。例如：1970年〈噴水池〉，已初步看見他在方形

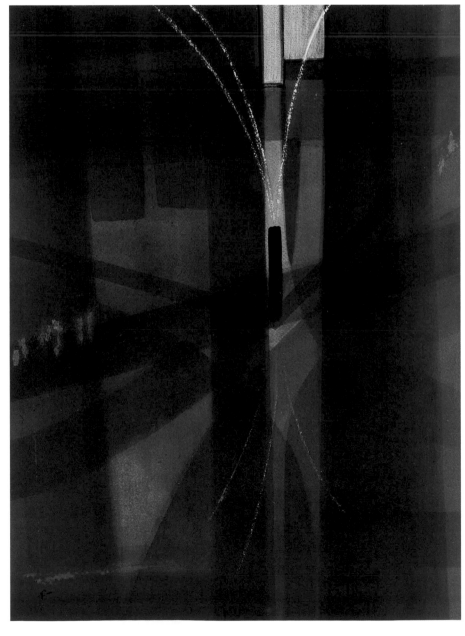

蕭如松　噴水池
約1970
水彩、紙
79×60cm
私人收藏
類似素描的黃綠色的圓弧形色層，連結了玻璃系列與橢圓形的造型。透過洗刷的技術，產生豐富與安定的色調。

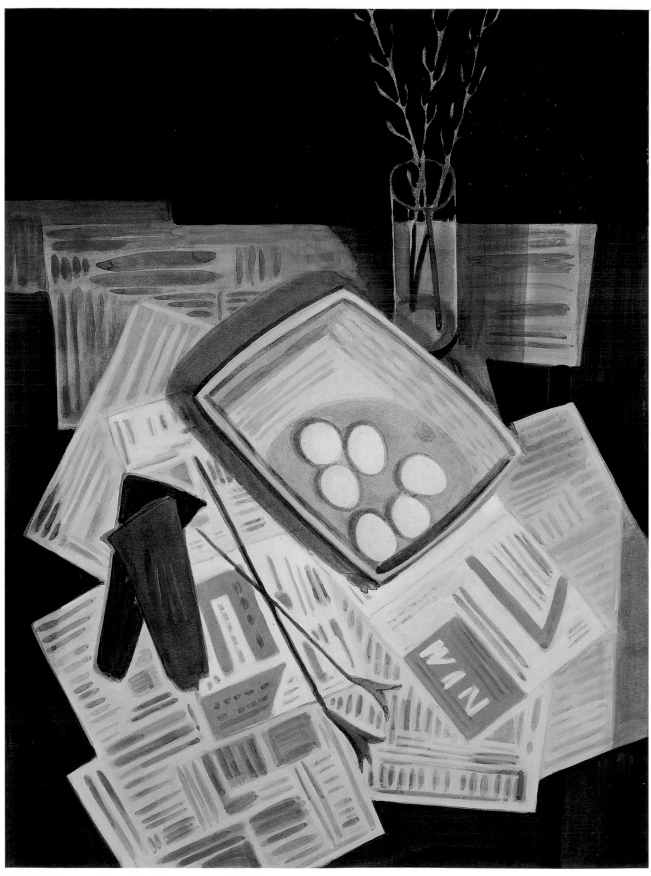

蕭如松　雞蛋　1970年代　水彩、紙　88×64cm　私人收藏

結構中安插圓弧線的安排，接著在1975年〈夜景〉、〈夜市〉，出現了明顯的橢圓形。作品裡看到黑暗的深夜裡，重複的橢圓形的楊柳樹下，佇立著一對戀人，靜靜地凝望彼岸熱鬧的市場。這是蕭如松採用遠景的角度處理，透過樹縫間似乎仍感覺到白色的光點在遠處閃爍著；光點成河，妝點出夜市攤販熱絡的景象。特殊逆光的表現，讓近景的柳樹邊緣泛著一抹橢圓形的光暈。蕭如松藉由洗刷的技巧，讓畫面定格於玻璃通透清澄的時空中。

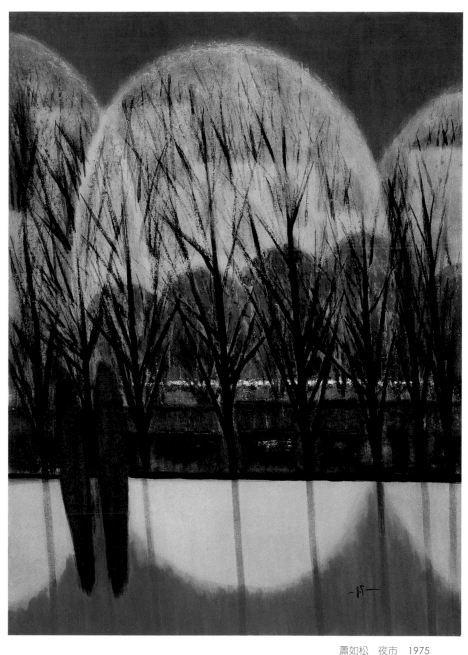

蕭如松　夜市　1975
水彩、紙　72×53cm
私人收藏
夜市系列的靈感來自蕭如松每天往返的東林橋畔，河岸兩旁一叢叢接近球體的柳樹群，激發了橢圓造型的畫面。

　　無論「橢圓造型」的特徵，是來自於自然界的靈感；或是呂基正「三角形造型」的啟發，70年代後期看見他刻意地將作品主題轉變成圓形（1977年第三十屆的青雲美展〈哈密瓜〉、橢圓形或紡錘形的造型實例。其中1978年第三十一屆青雲展作品〈菜園〉裡，蕭氏積極對圓形造型、及視覺感覺（變化、對照緊張、運動）作一嘗試性的探索。他認為形的對比，刺激了眼睛的筋肉運動，產生視神經細胞收縮的作用，讓觀

蕭如松1976年第31屆省展參展作品〈哈密瓜〉

蕭如松　哈密瓜　約1977　水彩、紙　40×52cm
私人收藏　第30屆青雲美展作品
他將連續相同的圓形並置；以連續或單獨觀察的方式，讓人產生運動的
錯覺。運動的軸線，產生類似杜象〈下樓梯的裸女第2號〉(P.95左下)的
移動視覺效果。構圖變成動態的循環，有種生生不息的生命感。

者的視覺有向外或擴大的移動性感覺。

　　70年代末期，蕭如松這種「圓形、橢圓形
造型」的創作意念不斷地擴大蔓延。在一系列
的「面盆寮」的作品中，可看見他堅持的繪畫
法則：簡化（變形）、構成（造型）、畫肌
（技法）的三大要件。他捨去過度的裝飾，將
無意義的裝飾細節去掉，只留下造型上必要的
重點。將對象的形體變化成橢圓形，其他的小
花小草都簡化成點、線條，或是幾何形狀。畫
面中雖然都只是畫一棵橢圓形造型的樹。但是
每一棵具橢圓形造型的樹，都讓每一張畫面充

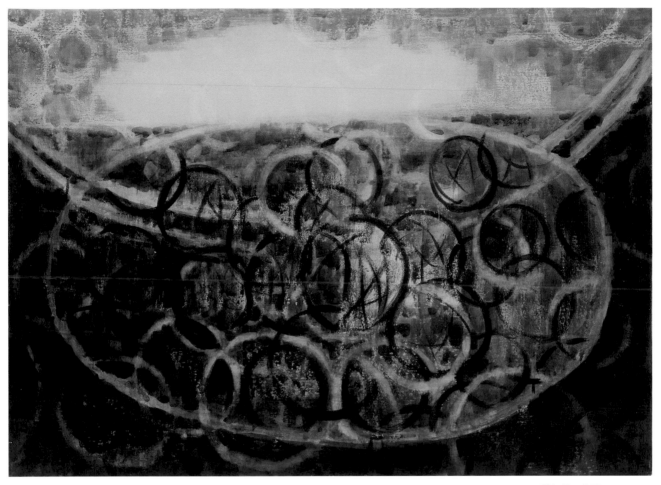

蕭如松　菜園　1978
水彩、紙　72×98cm
第31屆青雲展作品
（東之畫廊提供）
蕭如松更精極對圓形造型
及視覺感覺（變化、對照
緊張、運動……）作一連
串的探索。

斥著戲劇化的表現張力。

　　一系列「丘」的作品，是展現他對橢圓形造型的最佳代表，也見證蕭如松精彩的造型創作的軌跡。在面盆寮溪畔找到了畫因（motif），一棵大樟樹吸引他作為美術創作的主題與動機。接著他再以大樟樹的形象作為母型（Patten）創作。在相似的面盆寮的題材中，經常用不同的構圖以縱向的橢圓形或橫向的紡錘形來進行實驗；或在相同的構圖中作細部的微調與更動，因此產生「面盆寮」系列的作品。

　　他有如科學家的實驗態度，習慣在「同一主題」，卻有兩種、或兩種以上的表現手法。這對於畫面創作的衝擊是劇烈的、理性的。透過對形體「性質」、「大小」、與「位置」等要素，因為形體的壓縮或轉換，讓形體相互產生影響，促成注意力緊張的視覺心理。

75

「丘」的轉變 ‧‧‧‧‧‧‧‧‧‧‧‧‧‧‧‧‧‧‧‧‧‧‧‧‧‧‧‧➤

蕭如松　丘　1970年代
水彩、紙　100×72cm
私人收藏

蕭如松　發光樹　約1975　水彩、紙
53×72.5cm　私人收藏

蕭如松　丘　約1975　水彩、紙
53×72cm　私人收藏

蕭如松　發光樹（局部）　約1975　從縱向的樹形經壓縮後產生橫向紡錘形，配合過去的風景與靜物產生一系列的「丘」。

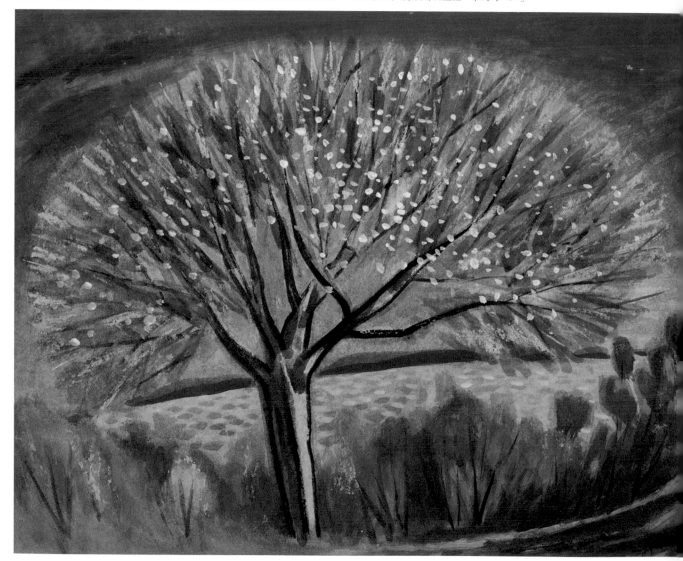

蕭如松　丘　約1975　水彩、紙
72.5×100cm　私人收藏

蕭如松　面盆寮所見　1977　水彩、紙
51.5×70.5cm　私人收藏

蕭如松　面盆寮所見（局部）　1977

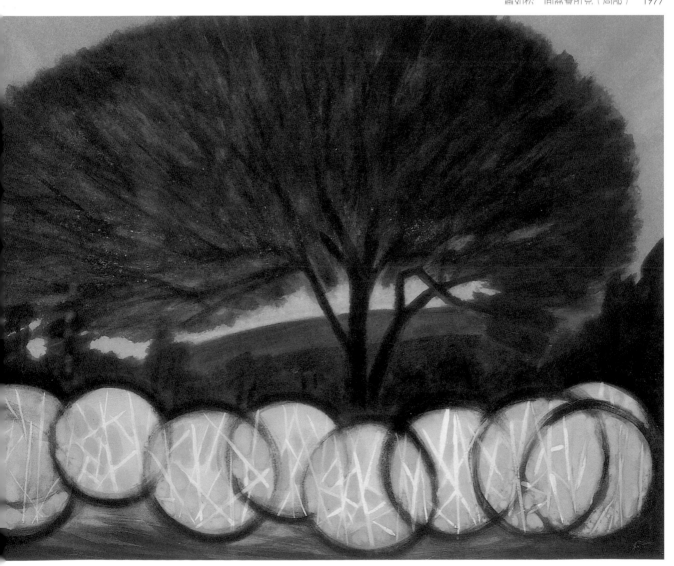

「面盆寮」的轉變 ‧‧‧‧‧‧‧‧‧‧‧‧‧‧‧‧‧‧‧‧‧‧‧‧‧‧‧‧‧➤

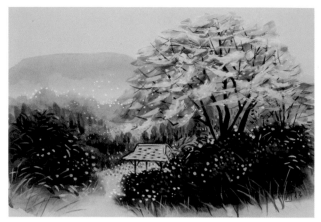

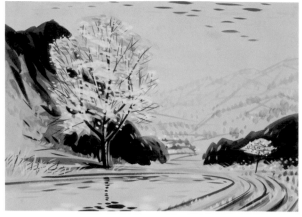

蕭如松　老茶亭　年代未詳　膠彩、紙　25×36cm
私人收藏（東之畫廊提供）

蕭如松　面盆寮　年代未詳　水墨淡彩、紙
23.6×32.8cm　私人收藏

蕭如松　老茶亭（局部）
畫中的大樹原為創作時最早的畫因（motif），經由作者的微調與更動發展一系列的「面盆寮」。

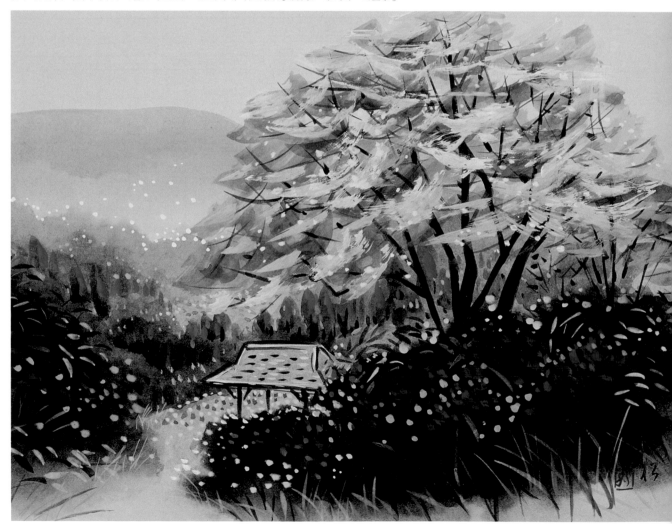

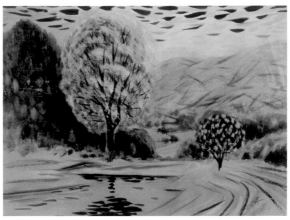
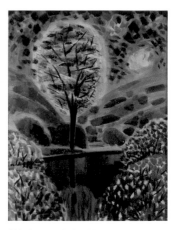

蕭如松　面盆寮風景　1970年代
水彩、紙　100×72cm
私人收藏

蕭如松　面盆寮所見　1978　水彩、紙
51×70.8cm　國立台灣美術館藏

蕭如松　面盆寮　約1978
水彩、紙　79×60cm
私人收藏

蕭如松　面盆寮所見（局部）

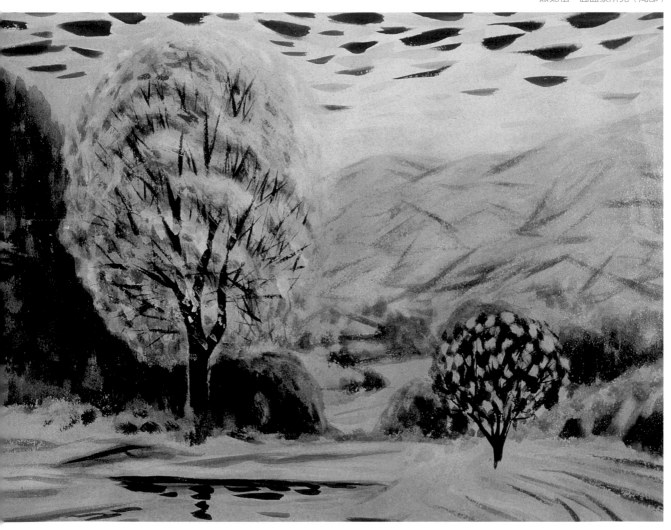

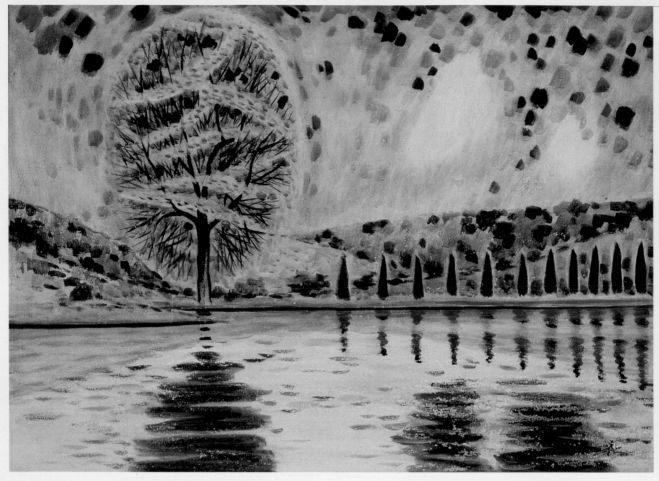

蕭如松　池畔　1978　水彩、紙　70.5×97.8cm　國立台灣美術館藏

［風格透視鏡］

ⓐ 此境為描寫北埔鄉面盆寮埤塘邊的風光，山青水秀、鳥語花香。

ⓑ 清澈的面盆寮溪與池畔的樹叢、蟲鳴相互應和。化繁為簡的點描，為面盆寮舞出迷人的風光。

ⓒ 有了「畫因」，他就會作多次藝術實驗。在相似的題材中，經常運用不同的構圖來進行實驗；這是一張深入探討橢圓形的創作。他採橫向的構圖，並在局部微調與更動，完成這次成功的實驗。

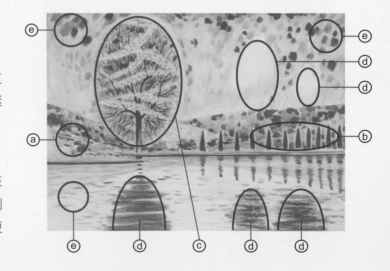

ⓓ 70年代末期是蕭如松造型運動的顛峰，在畫面中很多橢圓造型出現，反映出他在造型創作的應用與實踐。

ⓔ 整張點描的畫面呈現他對造型形體的性質（直曲、平凹凸、彎曲的程度等）、大小（長短、廣狹、容積的多少等），以及位置（放置的方法、方向、高低、左右）的研究成果。

（五）膠彩與國畫（60年代中期-80年代中期）

　　清雅脱俗的膠彩畫是蕭如松藝術中最能顯現個人氣質的作品，雖然大部分都是描繪仕女，就如同塞尚所説：「肖像畫是藝術的真正中心」。這是因為人物畫才是最能展現藝術家心靈本體的好題材。膠彩畫的空靈與清秀之美及水墨畫單純的筆墨趣味，是日本膠彩畫最吸引蕭如松的主因，這些特質似乎與他的心靈本體相契合。

　　他將「中西畫並行」的想法落實，嘗試在膠彩畫與水墨畫的創作上。在蕭如松的信札中，可以看見他對六朝謝赫所著《古畫品錄》六法的看法：

　　他覺得「氣韻生動」巧妙地談到畫的真髓，也認同謝赫將「氣韻生動」為藝術的最高意境。而其中的「骨法用筆」、「應物寫形」、「隨類賦彩」、「經營位置」的觀點，以現代語來説：相當於素描、寫生、色彩學、構圖（composition）的意思。

　　最後，他竄入的「轉移模寫」的議題上思索著：不應該只是限於稿本的臨摹，而食古不化。因為這樣的「轉移模寫」對當今的創作，只會種下嚴重的殺傷力。他相信謝赫也一定苦笑不應該是這樣的！

　　他認為：做為一位職業畫家，在自我的訓練中，不應該減輕嚴格的標準或是避開、搞錯方向，這樣會加重業餘藝術家幼稚笨拙的性格。也就是説：對於非職業畫家的訓練，一定要比對職業畫家的訓練還要重視才對。

　　在膠彩這個領域，蕭如松常説自己是個業餘畫家。水墨畫部分：他直接以墨色（濃、淡、焦、枯、白）進行創作，重要的部位加入白色，以不透明水彩的方式畫龍點睛。而膠彩部分：則把水彩充當色料進行創作，或是DIY礦物性顏料，

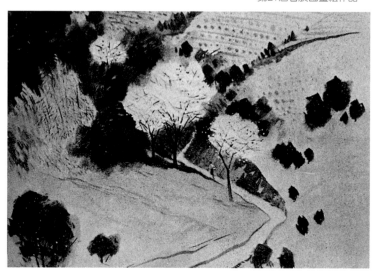

蕭如松　山路　1966
水墨、紙　59.5×78.5cm
第21屆省展國畫組作品

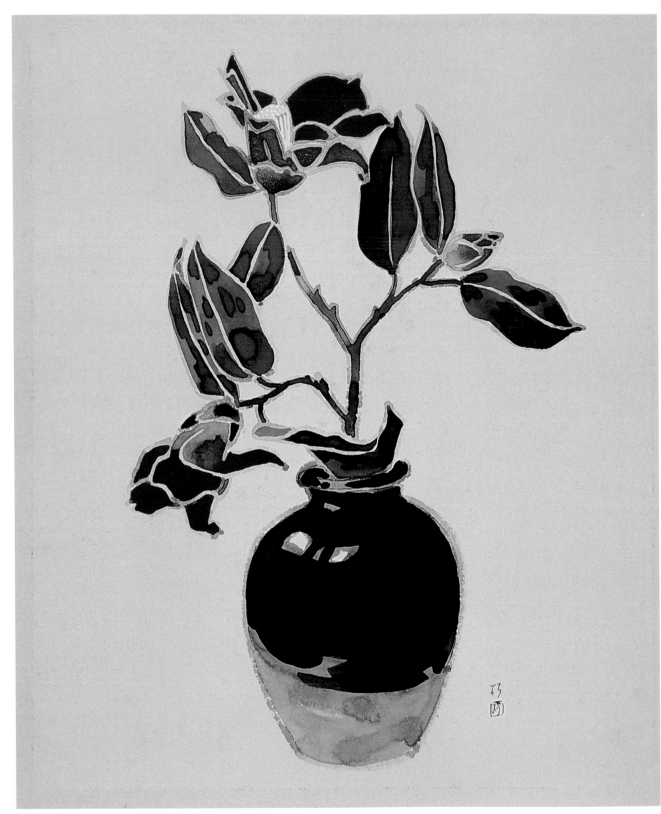

蕭如松　山茶花　年代未詳　膠彩、紙　33×24cm　私人收藏
蕭如松現代化的國畫與膠彩創作，受到郭柏川「中體西用」或「西體中用」觀念的影響甚大。

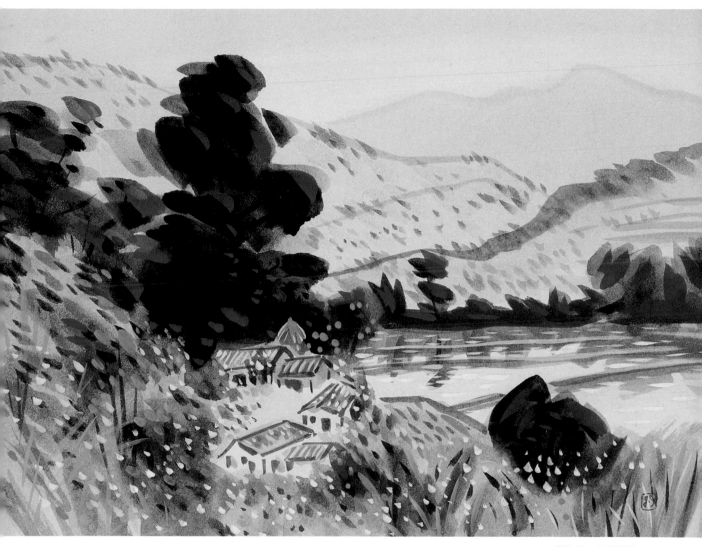

　　混作不透明水彩設色。從1966年開始，他參加第二十一屆省展國畫組的作品〈山路〉、及一些早期作品〈春光明媚〉、〈面盆寮〉、〈山居圖〉中，作品裡有著宋朝米氏（米芾）雲山的大渾點，重重疊疊的筆觸透露畫中山居霧氣淋漓的氣氛。同時，也看見了日本畫「重寫生、捨摹仿」的繪畫的精神。他認為國畫的現代化及寫生真實的對象，如〈花卉〉（P.86）、〈白杜鵑花〉（P.87上圖）、〈菖蒲花〉（P.87下圖），主要是希望作品擁有繪畫生命的本質，無論運用任何素材（油畫、水彩、膠彩、版畫）都可以將平凡的事物，讓任何人都能感到作品的美感。

關鍵字

郭雪湖

　　郭雪湖與林玉山、陳進三人入選第一屆台展東洋畫部，一夕成名，並享有「台展三少年」
的美名。由於他在東洋畫部成名早，也就成為台灣畫壇元老之一。他以極細密豔麗的膠彩畫，
致力表現台灣本土特色的作品。如〈圓山附近〉、〈南街殷賑〉等。此後一直持續著膠彩畫風
格，並受日籍畫家鄉原古統（1892-1965）影響，立志要做職業畫家，獻身藝術。蕭如松和他一
樣，也是自學成功的畫家。他一生自勵苦學、勤跑圖書館進修。晚年移居於日本、美國，更以
不同的風物為題材，尋求畫藝上進一步的變化。他說：「我的繪畫求精，不求多。」其專注於
繪畫創作的研究精神，成為後學的風範。

由於當時膠彩顏料昂貴且不易購得，希望藉著水彩不同的透明度來表現膠彩爽麗脫俗的味道。他採用西畫素描寫生的觀念呼應「應物寫形」、「隨類賦彩」。並且以西方的構圖法則來「經營位置」。在膠彩的領域中，受到郭雪湖前輩的影響，自己研發出一套屬於「蕭如松樣式」的膠彩畫。自創自學，可說是無師自通的狀態下，完成張張美麗的作品。

不過這套「蕭如松樣式」的膠彩畫是不是為當時畫壇所接受，意見相當兩極化。在省展他的膠彩作品一直備受爭議，甚至被視為膠彩界中的異數。

蕭如松　山居圖
1976　水墨淡彩、紙
52×71cm　私人收藏
原作是做為新婚祝賀用，世外桃源的山居田園之樂，有著中國水墨米氏雲山的淋漓感，這正是蕭氏心中理想的處所。

郭雪湖　圓山附近　1928　膠彩、絹
94.5×188cm　台北市立美術館藏　第2屆台展特選作品

蕭如松　花卉
年代未詳　彩墨、紙
39×54cm　私人收藏

[左頁上圖]
蕭如松　白杜鵑花
年代未詳　膠彩、紙
26×38cm　私人收藏

[左頁下圖]
蕭如松　菖蒲花
年代未詳　水墨淡彩、紙
24.2×33cm

　　甚至他獨樹一格的膠彩作品竟然導致省展數年「國畫二部」呈現停擺的狀態。雖然1979年省展又重新恢復國畫第二部，不過爭議的聲浪不斷，使蕭如松漸漸蒙生退出參展膠彩部的念頭。1981-1982年仍陸續參加。1983年則沒有參加。1984年以〈夏〉入選第三十九屆省展膠彩部。1985的〈逛畫廊〉成為最後一次參加省展的膠彩作品。之後，他自覺非膠彩專業的畫家，平日雖有保持水墨創作的習慣，不過卻沒有再參加省展的膠彩部了。從此，這類作品在晚年中亦較少出現。

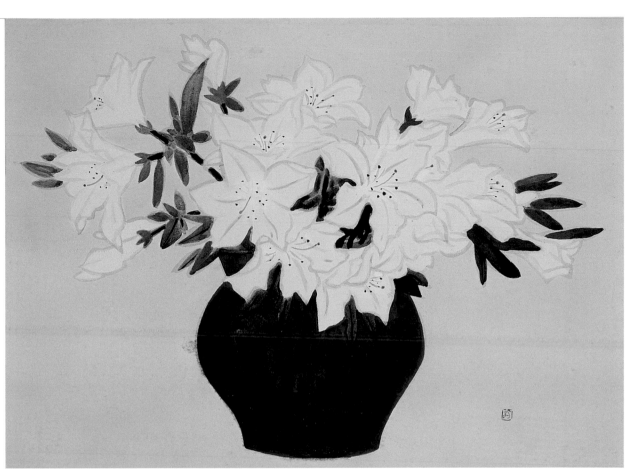

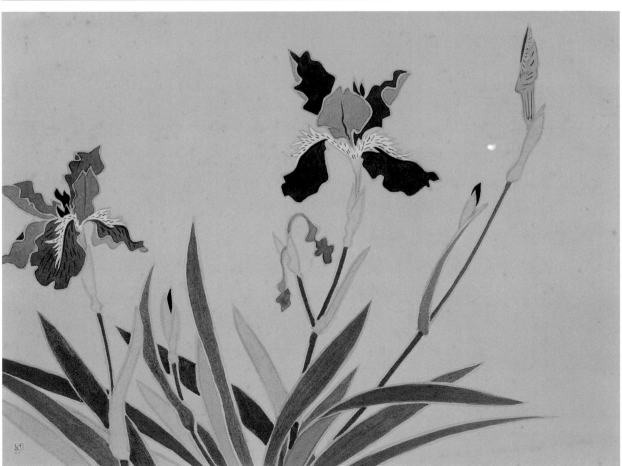

蕭如松　夏　1984　膠彩、紙　79×60cm　私人收藏　第39屆省展膠彩部入選作品

蕭如松　逛畫廊　1985　膠彩、紙　91×65.2cm　私人收藏　第40屆省展膠彩部作品

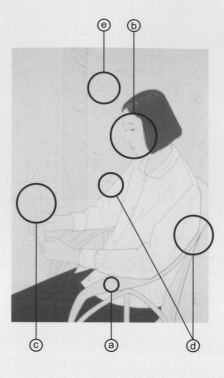

蕭如松　信　1970年代　膠彩、紙
90×64cm　私人收藏

[風格透視鏡]

ⓐ 簡化的籐椅中帶著寫生感，表現出「蕭如松樣式」的膠彩畫。這種風格可不可以成為正式的東洋畫呢？雖然他的膠彩畫頻頻獲得優選，但是「蕭如松樣式」的膠彩被排除在外，造成了評審很大的爭議。

ⓑ 1973年省展制度再次變革，取消國畫第二部，統稱為「國畫組」。蕭如松曾提出另一類似作品〈信〉（未曾出現，可能遭蟲蛀毀壞）繼續參加，畫中的少女專注地閱讀信件，宛如他滿懷著等待的心情來看待參賽的回應。

ⓒ 少女獨自沉浸在信件中的情境，帶著觀者進入靜謐的時空。

ⓓ 鐵線銀鉤般的中鋒線條，全拜優異的書法功力所賜。外柔內剛、棉裡藏針，表現了女性柔中帶剛的生命特質。

ⓔ 藉著水彩不同的透明度，來表現薄紗爽麗脫俗的味道。

（六）人物群像時期

　　追溯蕭如松的人物創作起於青少年時期。從幼年時隨手塗鴉及到美術館觀看人物的畫作，回家後默記、背臨的經驗，帶給他少年時代許多關於人物畫許多美的體悟。早期的人物創作，多以單一對象的描寫來作為對人物畫的研究的主題。

　　1951年第六屆省展起，出現了「女人像」的系列作品。接著作品〈紅衣少女〉（1953）、〈室內婦人〉（1953）、〈少女坐像〉（1953），以及1960年第十五屆省展優選作品〈人物〉，這些對象大多以女性為主，模特兒多是找親人、朋友、學生擔任。表現的手法技巧類似素描，應物描繪的寫實作風，比例正確，形象的表達也很完整，並且清楚看到人物堅實的體積感。

　　其中他的人物畫中，最引人注意應該是膠彩和「學生群像系列」。從1966年蕭如松開始以人物畫像參加省展國畫、膠彩畫的競賽。如前面所述，接著陸陸續續看到一系列類似日本美人圖的膠彩作品出現。畫中的模特兒姿態全是真人畫像的寫生圖稿，服裝與情境的營造，全是蕭如松心中典範仕女的造像。線描勒有如鐵線銀鉤，中鋒線性遒勁有力。乾淨的畫面配合勻整烘染的平塗，塑造一種東方女性高貴婉約的不凡氣質。

　　另外，在60年代他把「蒙太奇」（Photo Montage）應用在人物群像的創作上。在作品這種時而室內、時而戶外間的錯置，也是一種「蕭如松樣式」。70年代以後，他開始進行「人物群像」的研究。在寒暑假的美術研習中，學生變成筆下的模特兒，由於過去默記、背臨的基礎足，他速寫的時間很快，三至五分

關鍵字

蒙太奇

　蒙太奇（Photo Montage），是電影的美學名詞，係指20年代一批蘇聯電影導演和理論家對影片剪輯美學的實踐和理論主張。簡單的說「蒙太奇」的技法就是把大量電影鏡頭片段先予以分解，再加以剪輯、組合，構造一個電影藝術整體。這種手法立體派畫家經常使用，把剪貼下來的報紙貼在畫布上，進行拼貼。蕭如松的作品中也經常出現「蒙太奇」，使他的構圖十分有趣。他將蒙太奇應用在人物群像上。將過去的靜物、風景及學生人物組合在一起。時而室內、時而戶外的「錯置感」，適時地展現蕭如松繪畫的幽默性。

1967年，蕭如松以水彩充當膠彩的作品〈少女〉，參加第22屆省展膠彩畫部榮獲優選。

91

蕭如松　夏　1972　膠彩、紙　91×72.5cm　私人收藏　第27屆省展國畫部優選
此作是蕭如松第三次獲得省展國畫部的優選作品，畫中女士是他心中美女的典範，除了人體姿態是應物寫生之外，背景、服飾、裝扮都是蕭如松自行設計。

[右頁圖]　蕭如松　少女　1971　膠彩、紙　90×64cm　私人收藏　第26屆省展國畫二部優選

鐘他就畫好一張。一個暑假累積出大量的人物速寫，接著就從畫稿中尋找理想的人物典型。幾經組合，學生隨意的姿勢成為他人物畫中的永恆之美，並完成一個全新的學生群像系列。

進行正式創作以前，他將速寫中的人物造型改變更加精簡，最後幾乎只剩下輪廓線。他的人物多以線條勾勒，然後精準的使用毛筆，將草書的運筆與線性用在輪廓線上。筆法快速，筆觸中並帶有動感，似乎使人物的主體產生著隱藏的動能。

1976年蕭氏展開一系列「人物群像」的創作。承接70年代對「圓形造型」及「視覺感覺」實驗性的探索後。他將連續相同的圓形同時並置，以連續觀察的方式，在畫面上產生未來派（Futurism）移動的視覺效果。他將移動的視覺實驗與「人物群像」組合，產生這些重疊的身影。這與20世紀初期杜象（Marcel Duchamp）1911年的作品〈小夜曲〉、的人物群像組合，有著某種程度的一致性。偶爾櫥窗內優美的塑膠模特兒也是他描繪的對象。例如〈門口〉中的人物就是櫥窗內的模特兒再現。

「線」是人物群像主要繪畫的技法，嘗試從過去純熟的「點」與「面」中跳脫出來，有著耳目一新的面貌。關於他對人物群像組合的研究，曾經提到達文西〈最後的晚餐〉，並以其中人物組合的群組，來做為人物群像組合的參考。他說：

蕭如松參加1953年第8屆省展作品〈室內婦人〉
早期的人物畫，比例刻意拉長帶有矯飾味道，身體、手臂呈現圓柱體，明確的光影刻畫出清晰的輪廓。

[左下圖]
杜象　下樓梯的裸女第2號
1912　油彩、畫布
147×89cm
美國費城美術館收藏
杜象藉著重複造型的對比，讓人感覺裸女在畫中產生移動的錯覺。這種視覺移動的效果，對蕭如松有著很大的吸引力。

[左頁圖]
蕭如松　少女　早期
水彩、紙　100×72.5cm
私人收藏
清秀樸實的少女形象是畫家心中的理想仕女的典範，蕭如松適度地將肢體的比例拉長，襯托女性雍容溫婉的氣質。

　　人物的群像是一種構成，就如同〈最後的晚餐〉一樣。人與人之間
細膩的感情變化，可以透過人物的組合表露出來，人物的肢體與表情，
可以產生千變萬化的結構。無論兩個人、三個人、四個人甚至一群人
……，坐姿、站姿等各種姿態都是研究人物畫結構的最好題材。

　　一路發展下來，他的人物群像組合產生了不同的視覺震盪。乍看這

些模特兒雖然靜止不動，但是卻又充滿內在的動能。彼此靜、動對立的特性並不衝突，形象的表露：一方面脫離精神，另一方面卻投入情緒。因為他所表現並不是在於人物的本身，展現出來的：是一種畫面的結構。這些人物帶著精神內涵的設計，在線與線的結構之中產生震撼人的心弦。1984年第四十七屆台陽美展（高雄市第五屆文藝季）的作品〈雨季〉（P.100下圖）與〈走廊〉就有著類似的表現。

晚年的人物風很格接近莫迪利亞尼（Amedeo Modigliani），給人一種單純化的印象。「簡化」始終是蕭如松一生創作的主要課題，繪畫風格朝著極簡的方向走。

蕭如松　Model　1978　水彩、紙
72×98cm　私人收藏　第31屆青雲美展作品
此群像採立姿重疊的構圖，藏青色調及緊密重疊的人物組合，有著強大的壓迫感。光源中投射的男主角，訴說兒子到學校探視父親的記錄。

蕭如松　門口　年代未詳　水彩、紙　100×72cm　私人收藏

［風格透視鏡］

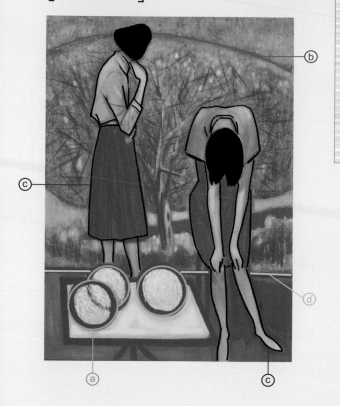

關鍵字

矯飾主義

矯飾主義（Mannerism）是1520至1600年盛行於義大利的藝術風格，一開始的起源是為了反抗文藝復興全盛期營造的古典主義和理想化的自然主義。他們輕視藝術上既定的「規矩」，以人物為例，人物多優雅，頭小、四肢被故意扭曲或拉長、姿勢誇大、做作。色彩的運用不在描繪形象，而是用來加強感情效果。不平衡的姿勢與構圖，產生戲劇化和強而有力的印象。如果觀察蕭如松的人物畫，確實有著矯飾主義的特徵與面貌。

作品〈春〉原名為〈畫室〉，是一張成熟的蒙太奇作品。蕭如松巧妙地將多種繪畫風格融合在一起，桌上的靜物（「哈密瓜系列」）、背襯的風景（「面盆寮系列」與〈丘〉），以及人物（「學生系列」）拼貼成一張全新的組合。他將自己成功的繪畫成果，配上精彩的「藍青色」，調和出「玻璃的質地」，最後全部集結在這張「學生群像」當中。

ⓐ「哈密瓜系列」：蕭如松接到日本好友送來的哈密瓜覺得十分珍貴，哈密瓜表面上的肌理讓他留下美麗的印象。估計此作應與〈哈密瓜〉（1976年第三十一屆省展）、〈哈密瓜〉（1977）的創作時間相去不遠。這裡年份上的差別，並非創作時的前後，只是蕭如松參展時的順序。

ⓑ「面盆寮系列」：背景的大樹與〈面盆寮所見〉（1977）的情境相似，有著「丘系列」（1975）的紡錘型大樹。如〈發光樹〉、〈丘〉。

ⓒ「學生群像系列」：人物的速寫稿上，經常記錄學生的姓名，如1976年「阿蘭」。畫中的模特兒都是經由寫生而來，且全是竹東高中美術研習中的學生。骨感高銚的造型，帶有幾分「矯飾主義」的味道。隱隱出現孤獨、抑鬱、敏感、沈思、恐懼、焦慮、謙遜、內省、專注、思考、懺悔、失意等疏離的內在情緒。

ⓓ 從地板與背景的關係上來看，很難分辨出室內、外。畫風的呈現，時而室內、時而戶外間的錯置感，是一種「蕭如松樣式」的特色。

蕭如松　人物速寫　1977
鉛筆、紙

蕭如松　人物速寫　1977
鉛筆、紙

[左頁圖]
蕭如松　春　約1976
水彩、紙　98×70.5cm
國立台灣美術館藏

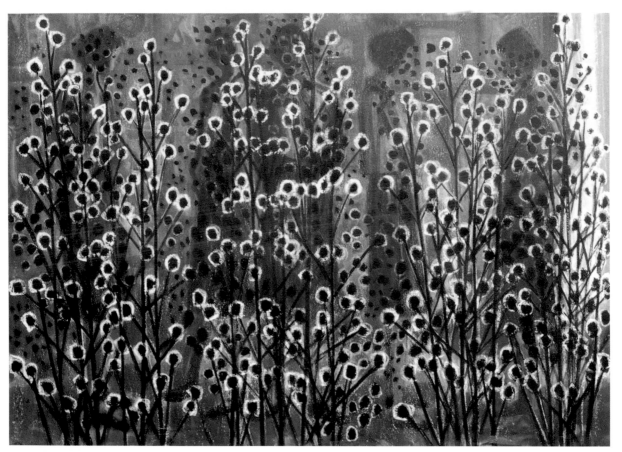

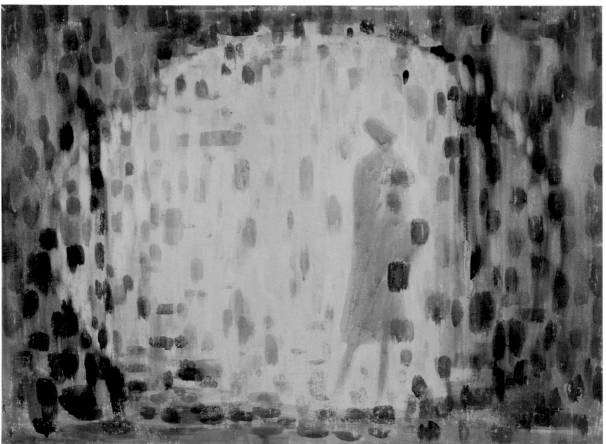

（七）畫我家鄉

　　風景畫創作在蕭如松的繪畫世界裡是時間最長、也最獨立的一項課題。「畫我家鄉」的主題反映了台灣水彩畫的萌芽與第二期台灣美術史的發展過程。雖然風景畫獨立發展成為一支，但整個過程，緊扣著現代主義形式的探索發展；並與其他各類風格交叉並行。

　　在他的創作理想國度中，如何把自己家鄉的景物變成一幅世界名畫，是他一輩子追求的理想與目標。在蕭如松的作品當中，風景畫所佔的比例、數量為數最多。早期的作品類似印象派和野獸派厚塗的味道，之後隨著不同的創作階段，筆觸也會隨著「玻璃時期」、「藍青色時期」、「橢圓形時期」……而改變；每個時期都有不同的風景畫面貌。

　　從年輕時開始，他就透過每天不斷地寫生，規律地對大自然做仔細的觀察。在不斷地寫生中，他認真地研究各種的繪畫技法，以期達到「真正自我覺醒」境地的風景畫。他深知要完成一張真正優秀的風景畫，實在是件非常艱難的事。因為走入自然直接畫風景畫，要比在畫室內的某個角落，採取適合光線研究人物或器物更加困難。如何將大自然無限的擴張及複雜性限制在紙面上，又要將自然中充滿新鮮的驚人變化及美表現出來，這些對畫家來說，都是很不易達成的！蕭如松在面對風景中的雄壯與自然美之下，經常感動得無法下筆。他從自然展現的無窮變化中，將感動確實掌握；再以形狀、明暗、色彩的方式表現出來。他認為：自然充滿活潑的生氣、無窮盡的美與深厚的愛。而上乘的風景畫是富於趣味的，透過巧妙的技法簡略地捕捉物象。捕捉自然莊重的安穩與平靜。畫家應該正視自然，重視自然的個性感情，並探索其中所蘊藏一股嚴肅的美。換言之，就是要把自然中蘊藏的生命活生生地揭露

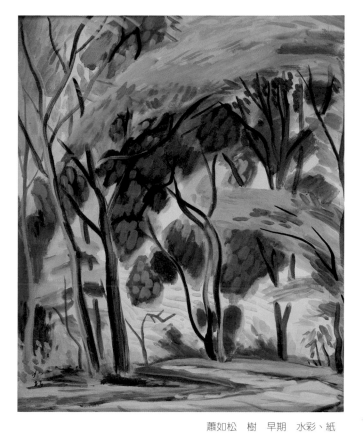

蕭如松　樹　早期　水彩、紙
43.5×36cm
國立台灣美術館藏
蕭如松的寫生作品是一種「記錄作品」，描繪的風景對象經常是他喜歡的景物，或是遠地旅行的所在地。

[左頁上圖]
蕭如松　走廊
1970年代　水彩、紙
72×100cm　私人收藏
[左頁下圖]
蕭如松　雨季
1984　水彩、紙
52×71cm　私人收藏
第47屆台陽美展、高雄市第5屆文藝季作品

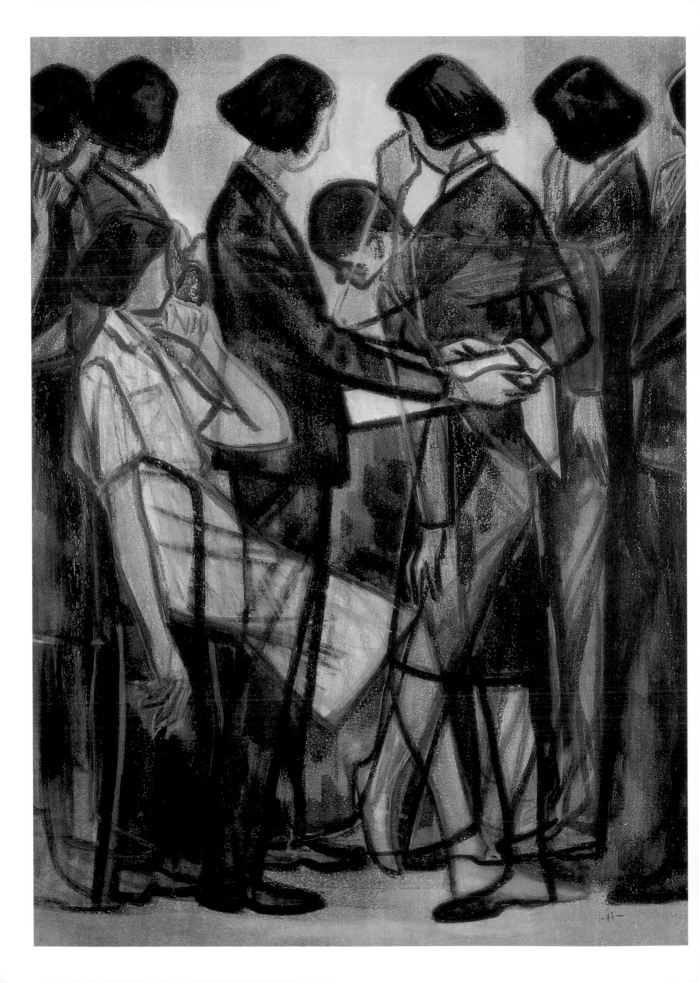

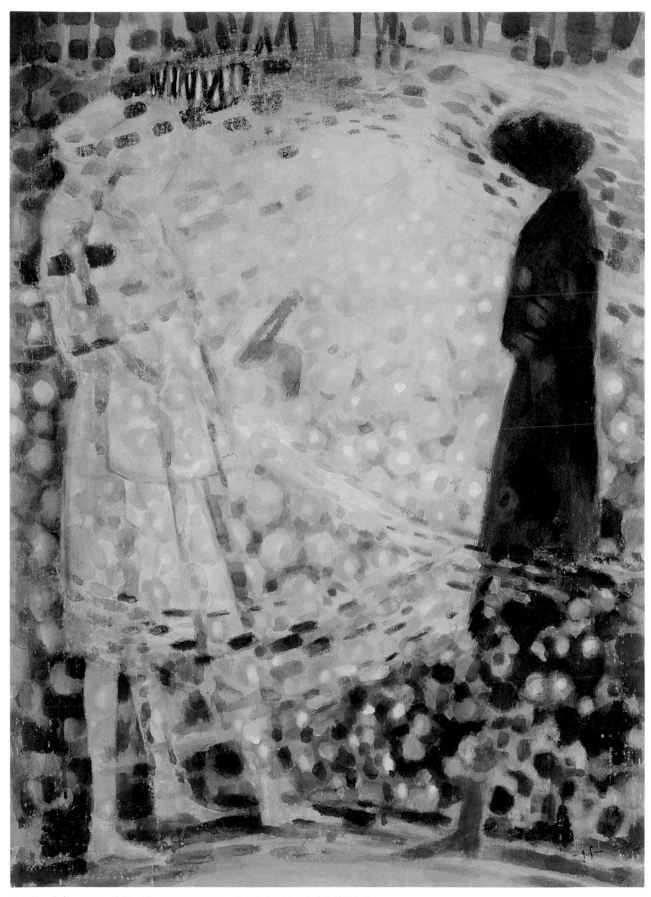

蕭如松　夜市　1980　水彩、紙　100×72.5cm　私人收藏　第33屆青雲美展作品
[左頁圖] 蕭如松　Model　1970-1980年代　水彩、紙　100×72.5cm　私人收藏

[左頁圖]
蕭如松　蔭
1970年代
水彩、紙
100×72.5cm
（阿波羅畫廊提供）

[右圖]
蕭如松　頭前溪
年代未詳　水彩、紙
52×71cm
私人收藏

[下圖]
蕭如松　頭前溪春日
年代未詳　水彩、紙
52×71.5cm
私人收藏

蕭如松　山　1960-1970年代
水彩、紙　73×100cm
國立台灣美術館藏

出來。所以他反對像照相機一樣，把自然的外貌原封不動地抄錄，因為這樣無法產生有生命的風景畫。

綜觀蕭如松藝術的生命及成就，均與新竹縣密不可分。他走訪尖石、橫山、五峰、軟橋、番社子、北埔、獅頭山等古道山徑；尋找竹東頭前溪、上坪溪優美的河床景致，新竹縣的山川丘陵，這些地方都留下他不悔的足跡。他的取材上多以「本土特有的風土民情」或「濃厚的鄉土色彩」為主，地點多選擇周遭生活（居家、校園）；或是過去記憶之所在（台北老家、北埔故居）；或是新竹近郊（校方行軍之處）等。

由於自然受到天候的支配、光線急速變化的影響，所以充滿無限變化的複雜性、令人難以捉摸，他以快速的筆法迅速捕捉完成。平日他最喜歡在秋天與春天帶著「八寶箱」外出寫生，因為溫度適宜，天空的變化最多，最適合作深入的觀察。他以一系列樸實寫實的鄉土風景畫為主軸，而這些「畫我家鄉」主題，同時也是70年代「鄉土運動」的具體反思，表現了生氣蓬勃的新竹地方特色。

▎晚年階段：簡素化、變形風格

簡素化、變形（deform）的畫風，是蕭如松晚年蛻變羽化的全新作風。自1904年塞尚提出以圓柱體、圓錐體、球體簡化萬物之後，所有的

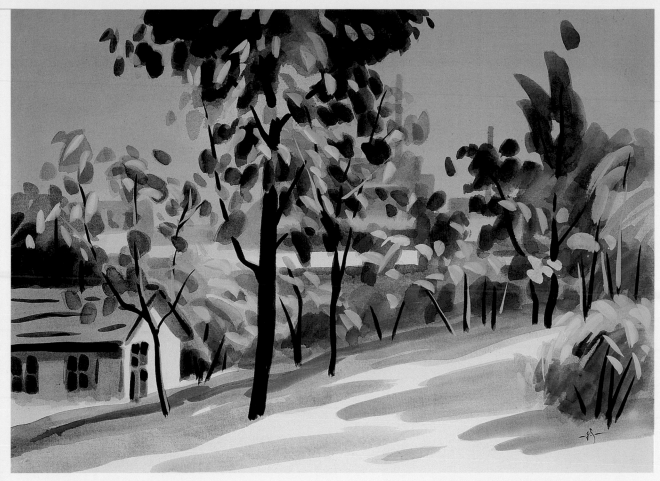

蕭如松　風景（原名〈初夏〉）　1991　水彩、紙
53×71.5cm　私人收藏　第54屆台陽美展作品

［風格透視鏡］

ⓐ 畫中的地點是蕭如松經常描繪的玻璃工廠（竹東高中旁）。在他的題材中經常出現相同的景象，甚至連角度都一模一樣。透過規律的觀察，每天畫畫。唯有不斷的追求與鍛鍊，藝術的感覺才會日漸加深。如此自然的真義才會不斷地向他展露出來，達到一張「真正自我覺醒」的風景畫。

ⓑ 晚年創作的過程筆觸極度精簡化，從容率性充滿活潑的筆觸。

ⓒ 他善於發掘生活中平凡之美，即便是校園一隅，也潛藏著永恆的美。

ⓓ 樹叢的「簡練」，不難理解其形式及內容的組合都應該是最完美的。從洗練的色面中，參雜著純度很高的點描與線描。

ⓔ 在經營畫面時，就像他在寫書法一樣。畫面力求簡潔乾淨，能一筆完成的，絕對不再加第二筆。

[左圖]

蕭如松　少女　年代未詳
水彩、紙　100×72cm
私人收藏
晚年除了表現極限精簡的形式之
外，物體的扭曲與變形，成為蕭
氏造型上另一種表達。

[右圖]

蕭如松　少女　約1990
水彩、紙　私人收藏
無論取材或是意識型態上，都趨
向一種更單純的「簡化」作風。

事物都可借用這幾種形狀組合而成。這個觀念不僅影響了立體派，也
開啟了20世紀的現代主義。同時也為蕭如松發展出一套自我簡化（變
形）、構成（造型）、畫肌（技法）的繪畫法則。

　　在1982年1月27日蕭如松致「鄞廷憲信札」中提到了「簡素化」、
「變形」的概念。（「簡」是簡練、簡略；「素」則是質樸、單純的意
思。）在信上他提到，要在現代感的條件下，進行簡練、單純的變形創
作。而現代主義繪畫被確立的過程中，形成了「豐富」及「簡約」兩種
傾向，他的繪畫形式，符合現代主義「簡約」的傾向。「簡化」與「便
化」一直是他作品的特色，所以使他的作品呈現自然、輕快、沒有出現
瑣碎的形象。他喜歡以單純、明快、簡潔來捕捉形體，以清爽、乾淨的
色彩呈現畫質。堅強的素描能力使他表達出物體固有的實質感。

　　而變形是他個在人創作精神上的個人認知與解釋上。將所有的萬物
簡化成圓柱體、圓錐體、球體等幾種形狀組成。

　　從過去作品清楚地看到蕭如松簡素化的路程。特別是「丘系列」與

「面盆寮系列」，可以清楚看見完整的變形過程及他個人獨特的創作法則。

綜觀蕭氏坎坷曲折的一生，相反地激發了他獨立堅毅的人格情操。他不怨天不尤人，凡事反求諸己，並將這些沈重陰暗的壓力蛻變成最美的視覺形象。多次優良教師的獎項，對他的人生無疑是個莫大的肯定與安慰。但是「黑函事件」再次使他長期處於恐怖的陰影之中，對他晚年的生命價值產生劇烈的搖撼。晚年再透過簡素化、變形，展現了他內心的一種不同的秩序。

從80年代至1992年間，他經歷了無數痛苦的煎熬。1980年竹東高中後山坍方，作品嚴重損毀（詳細件數不詳）。1982年，在台北發生車禍，暈倒後被送醫院急救。清醒前後，產生影像扭曲的幻覺。接著1984年省展巡迴展，一生中最大的作品沈沒澎湖海底。這段期間，他一邊消化黑函恐嚇所造成的壓力，一邊還要承受作品被損毀、炸沈的無奈事實。雖然他外表如勇者巨人，卻在1985年9月，獨生子遠赴日本進修齒科的鑽研時，難掩心中的不捨與悲傷。不過最嚴重的，莫過於1987年4月的「蟲毀事件」的重擊。

一而再，再而三的刺激，生理上的病痛纏身，再加上家裡迭遭變故，小舅子及岳母相繼過世……。凡此種種，教他情何以堪！

這些壓力與痛苦，曾經讓蕭如松一度封筆無法再畫畫。

是什麼力量鼓起勇氣來面臨毀滅的困境？是什麼支持讓他對抗病痛的煎熬？他將如何拾起逝去的真愛？如何重建自己的退休生涯？在這些重大打擊後，他的畫風急速轉彎，造型更加扭曲誇張。這是不是他當時的心靈，企圖走向一種更單純化與精簡化的模式？也許他要透過不斷地畫畫，才能成為調解生活壓力的出口，或者成為重建他生命價值的最佳

【蟲毀事件】

蕭如松珍惜自己的作品，疼愛作品如對待親生孩子一般。由於他的住處是日式木造建築，濕氣重，每年梅雨季來臨前，蕭如松一定仔細做好防潮、防蟲的準備。1987年4月，一如往昔正要執行例行性的整理工作時，他卻發現幾隻白蟻在櫃子中爬行，心覺不妙，一翻開作品，看見白蟻已在圖畫中央築巢，二百多張水彩作品變成一個白蟻窩。原本這項一年一度最快樂的工作，頓時變成晴天霹靂，讓他痛不欲生。當時，他瘋狂地抱著這些被白蟻蛀破了個大洞的作品痛哭。憤怒自責沒將這些畫照顧好……，最後在院子裡點火，將這些作品全都燒了。

「蕭如松藝術園區」內展示的看板，說明當年蕭如松的兩百張畫作遭白蟻蛀食損毀的慘況。

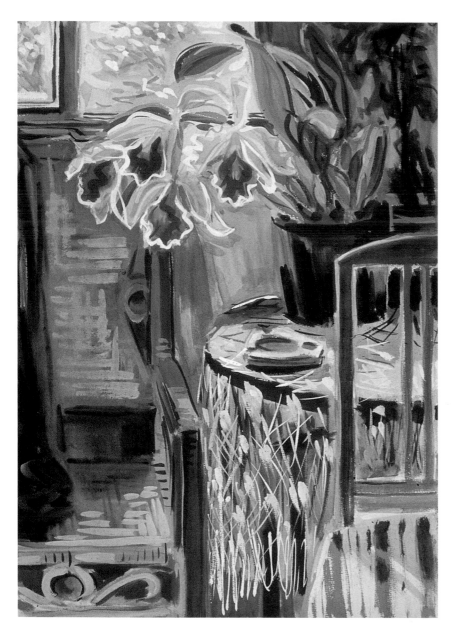

蕭如松參加1954年第17屆台
陽美展作品〈洋蘭〉
（按：此畫已遭蟲毀，留下
圖檔業已褪色。）

途徑！畫中「變形」的物象，究竟是他親眼所見？還是他造型上的新語彙？因為「變形」使物體偏離原來正常的位置，產生獨特的動感與韻律，因此有著新的語言。

如此靜物不再是靜止的主題。透過變形的手法，可以將物體轉換成為另一種充滿動態張力的永恆。這種造型的改變，不僅是靜物畫如此，人物畫及風景畫也都呈現了「簡素化、變形」的風格。

「簡素化、變形」是蕭如松表達對主題上的視覺意見；也是美學生活上最精純的表現。1988年第一次阿波羅畫廊的首展成功後，他意外地發現現實時空裡隱藏許多的共鳴者，更沒想到他的作品深受許多人的喜愛；這次展覽更重要的是作品能夠找到安適的場所。他再度點燃希望，重新肯定自我的繪畫生涯。他不再過度自責，並且鼓起勇氣重新燃起了創作的希望。

如此完成的作品，讓觀賞者都覺得平靜、穩定、舒適：在清澄的色面上運用最單純的直線，透過理性和感性的融合和昇華，透過內在情感而表現出永恆、單純的美。

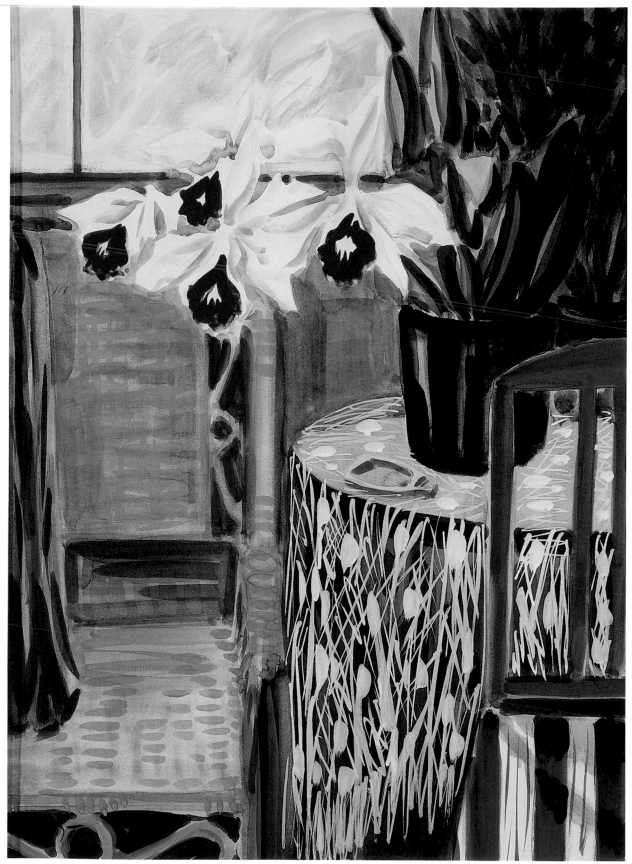

蕭如松　窗邊洋蘭　1990　水彩、紙　71.5×52cm　私人收藏
原作為台陽美展舊作〈洋蘭〉，因蟲蛀毀壞，蕭如松晚年以最大的決心將此畫補回。

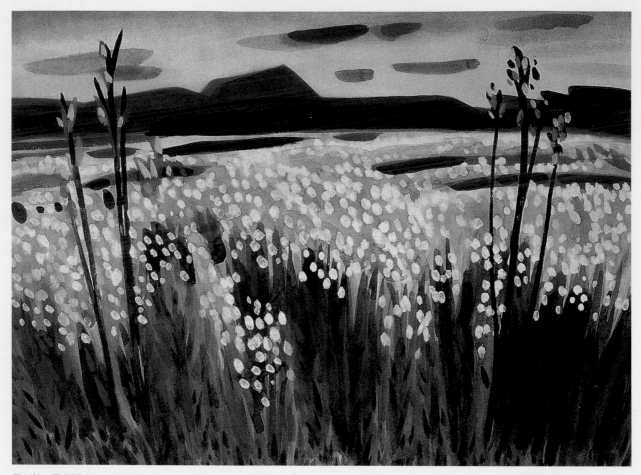

蕭如松　頭前溪　1988　水彩、紙　53×73cm　私人收藏

[風格透視鏡]

ⓐ 遠處的頭前溪經過刻意的簡化，變成移動式的長
點。在簡化的創作過程中，顯現了對象的主體精
神，同時也成為蕭如松重要的藝術語言。

ⓑ 山巒變成簡潔的造型，當物象描寫越精簡時，主體
的精神則變得越加凝練。主體精神凝練，作者的意
念則更加明顯。

ⓒ 清澄的色面上運用最單純的直線，讓觀賞者都覺得
平靜、穩定、舒適，透過理性和感性的融合和昇
華，透過內在情感而表現出永恆、單純的美。

ⓓ 前景盛開的蘆葦花，將畫面的重心壓縮集中到上段
發展。

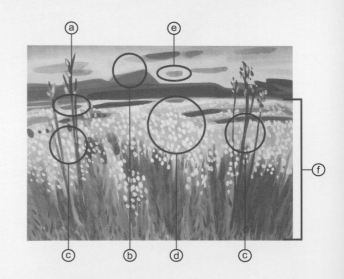

ⓔ 遠處的浮雲與山巒將視點作一極大的釋放。

ⓕ 地線挑高的構圖，越發加強平遠遼闊的視覺。

112

蕭如松　冬　1984
水彩、紙　53×71.5cm
私人收藏

[下圖]
蕭如松　三叉路　1991
水彩、紙　53×72cm
私人收藏

IV · 美術運動的發展

蕭如松除了教學、畫畫以外，幾乎沒有其他的消遣。

因為家裡沒有電視，夜間不外乎是看書、畫畫、寫信及寫日記。

同時研究一些繪畫的構成問題，

解決當天畫圖所遇到的困難。

蕭如松這一輩子日子過得十分規律。

舉凡有關美術類的書籍，盡量翻讀，幾乎無一日休息。

[下圖]
畫家蕭如松於竹東高中美術教室受訪時的神情
[右頁圖]
蕭如松　窗花（局部）　年代未詳　水彩、紙　71.5×52cm　私人收藏

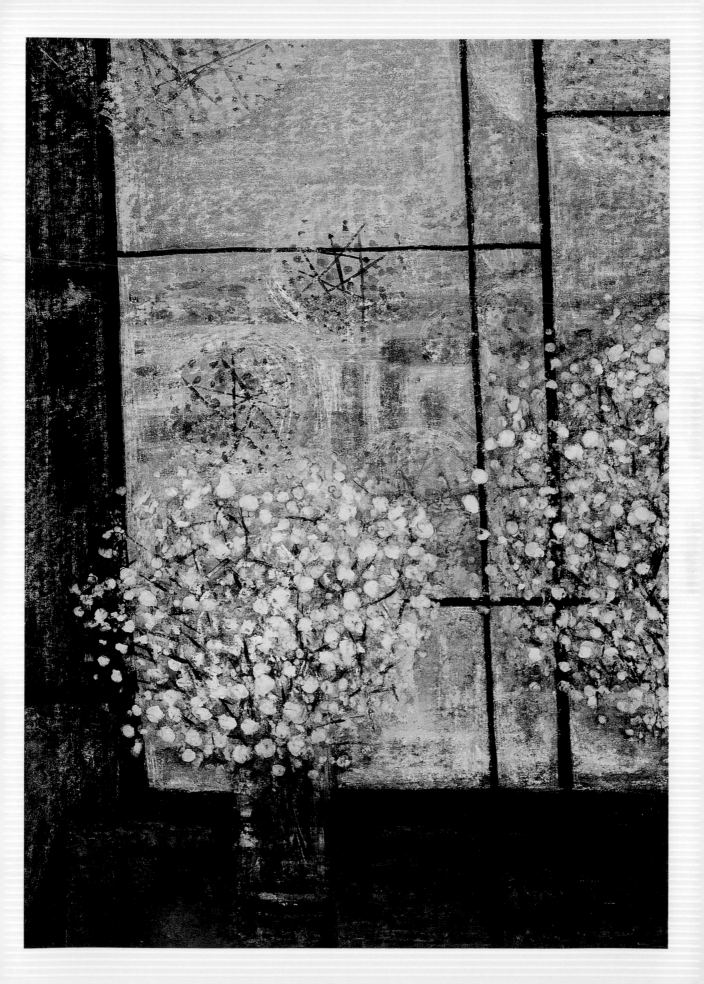

▍工欲善其事，必先利其器

　　蕭如松能夠隨時取景、信手揮毫，創作多元而且豐富，歸根究柢除了高度的熱情外，還需要熟練技術的支援。從工具的準備，到純熟的技術，他總有著自己一套固定的流程。雖然技術不是藝術，但藝術家必須要有屬於自己獨特的技巧。蕭如松習慣用毛筆及大筆刷來進行創作。蕭如松認為：工欲善其事，必先利其器。所以很重視自己的繪畫工具，並且非常小心地照顧它們。他在寫生時，則喜歡使用毛筆。過去台北福星小學的同事劉顯威老師曾說，蕭如松不僅非常重視繪畫的工具，同時也非常愛惜自己的繪具。他說：

　　在校任職期間，因彼此興趣相近……。下課或開暇時，倆人經常在學校一同創作。他喜歡書法、畫畫；而我喜歡雕塑。平常的他生活十分節儉，但是講到他對於繪畫工具的投資，卻十分驚人。

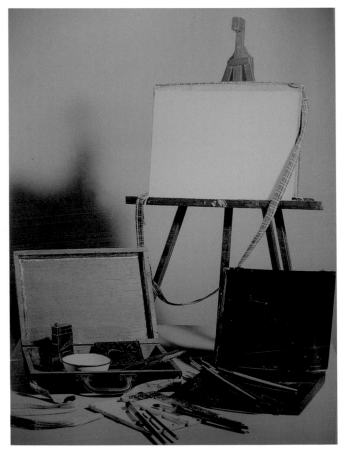

蕭如松當年使用的繪畫工具

　　記得有一次，兩人經過延平北路一家專門販售日本文具的專賣店。他駐足觀看櫥窗內一支夢寐以求的毛筆。在物質缺乏、物價上漲之際，他竟然花費一百多元（當時教師一個月的薪水約二百多元），去買一支書法用的毛筆。這真讓我覺得不可思議！

　　劉顯威老師日後回想起來，認為：蕭如松平日的生活如此貧簡，卻努力擁有著專業的繪畫工具，可以想見他實在是一位瘋狂熱愛繪畫的人啊！雖然自己也是一位從事雕塑的藝術家，換做自己卻做不到。

訓練有素的繪畫習慣

（一）繪前的準備

蕭如松在繪畫上有一些既定的習慣，他事先以速寫或素描打稿，接著再進行創作。尤其是在繪前的準備功夫頗為費心。他習慣在寫生或創作前用圖釘固定，特別是正式創作，則以「水貼」的方式處理紙面。在他慣用尺寸的畫版上，先把全開的模造紙放在畫板上面打濕，接著四邊用圖釘釘牢，待畫紙乾後，出現類似油畫框的形式的紙面，既緊又平。接著他再進行創作，起稿上色。

（二）水貼後的加工

水貼的畫框，他習慣用白粉（石灰碳酸鈣）加上稀釋海菜粉調適均勻，平刷於畫紙上。根據蕭如松的說法，這樣的紙不僅可減緩水分的吸收；平塗或薄刷時，筆刷則更加順暢。同時畫面的表現也更加柔和、安定。因為他的繪畫過程相當勞神、費時，沒達到滿意的狀態絕不罷手。像這樣事先處理過的紙，就可以滿足他在紙上多層、反覆地刷塗。無論是濃重、厚彩或是薄施、淡描，可以一遍又一遍，一層再一層地重疊上去。

（三）祕密武器「八寶箱」

「八寶箱」是對他自製畫箱的美稱，也是蕭如松戶外寫生的祕密武器。甚至可以說：「八寶箱」成就了他每天畫畫作日記的習慣。他利用回收的

關鍵字

模造紙

台灣光復後，將模造紙做為水彩紙是蠻普遍的現象。因為當時沒有專業用的水彩紙，所以畫家們找些替代品試用。但是模造紙卻有著很大的缺點，因為吸水性強，紙底上容易留下濃淡不一的筆觸。這種紙，只要一吸水就變了色，換句話說：水彩一接觸紙面，顏料就會被緊緊吸覆住，不易更動。所以調色盤上雖調好的顏色，一旦畫到紙上都全變了調。模造紙使用在不透明水彩比較適當。若用在透明水彩上，將會事倍功半。

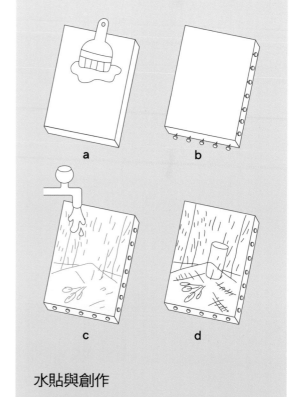

水貼與創作

a. 全開模造紙放在畫板打濕
b. 四邊用圖釘釘牢，等待畫紙乾燥出現類似油畫框形式的紙面，既緊又平。
c. 創作時，遇到不是自己理想的色層，則在水龍頭下進行沖刷。
d. 再進行創作上色。（張紓嘉製圖）

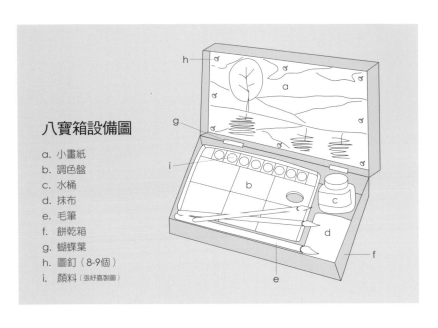

八寶箱設備圖

a. 小畫紙
b. 調色盤
c. 水桶
d. 抹布
e. 毛筆
f. 餅乾箱
g. 蝴蝶葉
h. 圖釘（8-9個）
i. 顏料（張紓嘉製圖）

餅乾鐵盒，在盒身上鑽洞，然後加上五金的蝴蝶葉，再纏上鐵絲固定。最後用白漆彩繪，成為一個素淨的箱型小畫箱。「八寶箱」有好幾種尺寸，至少有五個經常在手邊使用。所此寫生的小品也特別多。「八寶箱」裡有：圖釘、顏料、大中小號的毛筆、調色盤、水筒、抹布（最重要的必備物品）、水壺以及小畫板等八種寶貝。麻雀雖小，卻也五臟俱全。外出寫生時，他習慣帶著「八寶箱」畫些小品。由於攜帶輕鬆、操作簡便。只要抱在胸前就可以輕鬆畫畫，無論走到哪，就畫到哪，方便極了！

（四）正式創作的繪畫習慣

蕭如松是一位重視繪畫技法試探與研究的畫家，在創作的紙張上有些共同的特性。很少人能像他這般克勤克儉，利用身邊最簡便（又不是上等材料）卻能創造出高附加價值的東西。雖然畫廊老闆好心買了專業水彩紙請他試用，不過過了許多時間，他一張也沒畫出來。他說：「用

[下二圖]

蕭如松於新竹縣峨眉
鄉峨眉湖寫生

好紙非常不習慣，畫不上力。我只會用本土紙，本土顏料。」

他常選擇以吸水性強的畫紙（模造紙、白報紙）進行創作。他喜歡嘗試各種不同的紙，為了深入對紙的認識，舉凡牛皮紙、馬糞紙、銅版紙、道林紙及隨手可得的學校考試卷用紙、一般包裝紙，都在他的試用之列。為了要確實對筆觸的堆疊與肌理，特別在「吸水性」下深功夫。所以在紙張的使用與選擇上也格外謹慎用心。他的學生劉達治說：

蕭如松　小徑　早期
水彩、紙　38×45cm
私人收藏
模造紙的底上容易留下濃淡不一的筆觸。只要一吸水就變了色，顏料就會被緊緊吸覆住，不易更動。

記得有一次老師將水彩畫在各種不同的紙張上面，觀察紙與水彩之間的各種效果。我印象最深的就是銅版紙的部分。

很少人會拿銅版紙來畫畫，因為紙面光滑不易著色，加上銅版紙的吸水性差，很難表現出水彩的特性。不過老師卻能改變這種刻板印象。他在水彩中參酌一些酒精，使水分蒸發的速度更快些。如此水彩的附著性才能有效地被畫者掌握。原本不容易畫的銅版紙，在他的創作裡，也能依照自己的意念，隨心所欲自由發揮。

在現有的紙性上選擇，他用最普通的紙張，用土產的顏料。晚年則有機會接觸比較多的國外紙張（博士紙、日本水彩紙、法國水彩紙……）。但也許是過去建立的習慣，蕭如松仍然喜愛用吸水性強的模造紙進行創作。為了不想在紙底上留下濃淡不一的筆觸，蕭如松事先會將

顏色調好備用，抱著絕不能塗改的心理，一口氣大筆畫下去。因為濃淡不一的斑痕，會嚴重地破壞作品清澈透明的質感。所以他會準備兩到三支大號筆，在吸飽顏料之後，大筆肯定地畫下去。剛開始，雖然畫面許會出現深淺不均的地方。但乾燥後，這種問題自然消失。接著他會在畫面乾燥之後，觀察畫面的需要，決定要不要再加強不同的層次，或是對部分的調子（tone）再做局部的加強。據學生們說：老師在創作時經常使用兩桶水，一桶水保持乾淨隨時提供加筆或疊色時用。其中一個則準備稀釋顏料用。有時還靠近水槽，方便直接沖刷的作品。在美術教室陰乾後，觀察是否需要疊色，因此反覆沖洗、重疊，直到透明清澄又穩定的迷人色調出現為止。

[上圖]
蕭如松　靜物畫（玻璃瓶）
早期　鋼筆、紙

[下圖]
蕭如松　動物畫（鱷魚）
1934　鋼筆、紙

自勵苦學，求新求變

以台灣美術史的輩分來觀察，日治時期第一代的畫家挾著渡日求學的優勢，加上日本帝展或台展、府展得獎的肯定，大部分對自己的藝術創作充滿自信，戰後也都能因為學歷的關係，位居藝壇牛耳。而身為台灣第二代畫家的蕭如松，既沒有出國留學，加上沒有特別的師承，僅以短暫的師範美術教育，能在台灣藝壇中顯得如此超群脫俗，實為一個自勵苦學的特殊典範。

雖然他選擇了水彩做為主要的素材，但是他不願意人家只叫他是水彩畫家。所以他藝術的創作，並非侷限在研究水彩材料的描繪。除了固定參加展覽之外，他和父親一樣，透過自修來補充專業上的不足。白天教學、創作，夜晚則苦讀藝術專業的書籍，藉此補救自我欠缺的藝術通識。年輕時，常常用功至午夜12點。晚年則到10點才

蕭如松開發了許多新的水彩繪畫技巧與方法

[左圖]

〈燕麥〉局部，在複雜的燕麥中，以合成樹脂穩定藍青色的調子。

[右圖]

〈風景〉局部，畫面經刷洗後的層次變化多，增加了水彩畫的通透感。

[左圖]

〈噴水池〉局部，層層的平刷的堆疊，仍保持乾淨清爽的質感。

[右圖]

〈窗邊靜物〉局部，刻意將畫面撕破，來增加紙面的質感。

[左圖]

〈水田〉局部，在畫中灑上松香粉，增加色調上的豐富。

[右圖]

〈橋邊〉局部，運用刀片割鑿，產生獨特的肌理。

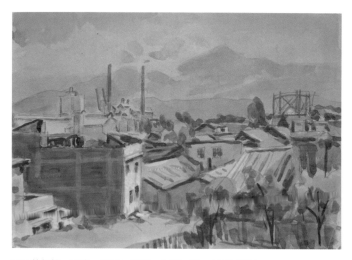

[上圖] 蕭如松　工廠　1957　鉛筆、水彩、紙　14.7×20.5cm
　　私人收藏
[下圖] 蕭如松　夏　1984　水彩、紙　52×71cm　私人收藏
　　第37屆青雲展作品

休息。一輩子就這樣過日子，十分規律。
舉凡有關美術類的書籍，盡量翻讀，幾乎
無一日休息。深耕的精神令人佩服。

　　在藝術國度裡，他是一位卓越的實踐
家，他勉勵自己要畫藝術家的畫，不要畫
美術老師的畫。要創造出自己的風格，去
實踐自己的藝術理念。他以質樸、實作的
精神，每天畫畫、積極參加畫會的活動，
落實美術運動的實踐。他將畫會、美展做
為自己繪畫生命養成的鍊金石；以畫會
友，而非建立在比賽的得失上。他藉著定

期的相聚與展覽，透過彼此間檢討、勉勵，追求精進的
藝術生命。

　　其中「原作的欣賞」與「畫冊的精研」是他在美
術學程上不可缺少的一環。素描、書法是必要的自修功
課，從重要的展覽中，學習藝術家們真實的繪畫技巧。

　　當他在細心觀賞大師們的作品時，不斷揣摩他們
自由圓熟的各種技法。不僅發現繪畫的純粹之美，也同
時深入鑽研繪畫本質的問題。他雖然沒有直接面授的老
師，在印刷的畫冊當中，他遇見了藝術界的大師。其中
塞尚、高更、莫內、莫迪利亞尼、馬諦斯、畢卡索，以
及中西利雄等這些都是他佩服的畫家。他認為：如果能了解繪畫的真髓
是什麼，才能學習到創作的意義為何。因為這些比什麼都來得重要。

　　在蕭氏現存的手札中，保存了他在「色彩學」、「造型原理」及
「美術教育」等方面的專研心得。特別是日本的水彩畫家中西利雄，
有如他在繪畫上的同伴。在中西利雄的繪畫與著作《水絵──技法と隨

蕭如松　婦人　1947
炭精筆、紙　27.3×19.6cm
私人收藏

【日本近代水彩畫家的革新者──中西利雄】

　　中西利雄（1900-1948），出生於日本東京市。啟
蒙事師水彩畫家真野紀太郎（1871-1958）。1922年進
入東京美術學校的西洋畫科（油畫科）。9月和同伴富
田通雄、小山良修以「東京三腳會」的名義組成水彩研
究會。1924年進入藤島武二（1867-1943）的教室做人
體研究，並以水彩作品〈盛夏麗日風景〉入選第五屆帝
展；同年被推薦為「日本水彩畫會」會員。11月「東
京三腳會」更名為「蒼原會」，成為全國性的水彩研究
會。

中西利雄　花　1936
水彩、紙　50.1×35.2cm

中西利雄　花與少女　1938
水彩、紙　61.8×48.4cm

　　他1925年拿到了光風會獎。以新風格投入表現的思
考與技法，打破了以外光主義統一的「光風會」型態。1928年為了研究水彩赴巴黎考察，深受西方大師吸引，驅使
他踏入繪畫本質的研究與探索。第十三屆帝展（入選）、第十四屆帝展（入選），以及十五屆帝展〈優駿出場〉榮
獲特優，在藝壇上有良好的表現。1948年10月6日因肝癌病逝家中。二次大戰後，他所創立的新制作派協會的藝術運
動對日本水彩界影響頗深，故被喻為日本近代水彩畫家的革新者。

想》中得到很多啟示。

　　中西利雄對於水彩創作的熱情深深吸引著蕭如松。蕭如松非常欽佩他在水彩上的貢獻，打從心裡去繼承其創作上的精神。蕭如松不僅朝著「新製作派協會」的主旨追求繪畫的純粹之美，並積極地朝向中西利雄對水彩畫所提出的理想前進，努力積極地在繪畫本質上鑽研、探討。在色彩方面，蕭如松努力研究不透明水彩（gouache）與透明水彩混用的各種高度技巧，因為當不透明水彩與透明水彩混用時，才能突破色彩重疊時所造成的混濁現象，才能展現出水彩獨特清澄、明快的近代性畫風。在造型方面，以省略和單純化的構成來表現繪畫純粹的質地。跟隨中西利雄的腳步，積極地去探索人物群像的課題。

　　中西利雄認為：不會素描是不行的，日本的水彩畫之所以無法保持繪畫的深度，無法表現出繪畫真正的深度，是起因於對素描的輕視與不瞭解。為了提高水彩的水準，則需強調素描的重要性。如此才能突破水

彩畫的限制，畫出不遜於油畫作品的力量。雖然蕭如松沒有受過高等美術教育的訓練，但是為了要提高水彩畫的水平，一輩子在素描方面用功，直至晚年。

美術運動的長跑健將

　　自幼學習繪畫的環境困難重重，能在藝壇上嶄露頭角，全賴一生自勵苦學的成果。日治時代，統治者對於殖民地的統治方式，顯然沒有太多的機會可以表現。十八歲參與台陽美展活動，無論大戰期間、改朝換代，以及後來爆發的二二八事件，雖然在家族友人的恐懼下，他依然繼續參與畫會活動，和畫友們互動。家人的不諒解及當時「學畫無用」的觀念下，他沒有任何經濟力量做後盾，宛如一位苦修的僧侶，全身投入於美術的生涯！極簡樸的生活，激發他在藝術勇猛精進的無限能力！他依靠對藝術的熱誠、毅力，一門深入。衝破現實困境的枷鎖！他衷心希望能和前輩畫家們（黃土水、陳澄波）一般，透過官辦展覽能一舉成名。他勤奮不懈默默耕耘，他的生涯幾乎全部是奉獻給美術。他每天畫畫、每晚研讀繪畫理論技法，除此之外，他在美術活動與展覽的積極表現，確實讓人驚訝稱奇！這誠如林保堯教授在北美館舉辦「跨領域的對話：1970年代台灣藝文發展」的座談會中所提：每一個年代都是承接前一個年代或是對前一個年代的反動；而身在其中的蕭如松，對每個年代均有所回應，並且從未在台灣美術中缺席，這是他具備現代性的重要條件。

（一）早期的美術運動

　　蕭如松最早參加的美術活動的時間，是在就讀台北州立台北第一中等學校時。在老師與同窗好友的鼓勵下，參加了生平第一個美術競賽「台陽美展」。1939年以作品〈太湖之山〉，入選了第五屆的台陽美

關鍵字

**新竹市國民學校美術
專科視導委員會**

台灣《民報》第522號3
版刊載：台北市全市國民
學校專科視導委員會，頃
告成立。並於1946年12月
10日第一次會議於下午2
時在台北市教育局召開，
對於各校國語、常識等專
科視導問題，將作具體之
討論。而新竹市國民學校
美術專科視導委員會之功
能，側重於半常定期舉辦
研討會、集體外出寫生，
以及提供藝術同好切磋觀
摩的環境；同時為新竹地
區的藝術環境培養許多新
芽。蕭如松二十四歲時即
參與該會，協助推動美術
活動，並共同擴展光復初
期新竹地區美術的發展活
動。

[上圖]
1954年，第9屆全省美展揭幕，
參與的評審與有關人員在台灣
省立博物館前合影。前排左起
第一人為陳慧坤，第二人為陳
進，第四人為當時省主席嚴家
淦，第五人為省府秘書長謝東
閔。

展。這個喜訊，無疑對他繪畫生涯的起點，給予了一個最佳肯定，並敲
響他美術馬拉松的起跑晨鐘！

台灣總督府新竹師範期間，雖然身體狀況極差，他仍然繼續參加第
六、七屆台陽美展勉勵自己。他認為透過參展是一條可以督促自己加強
繪畫的技術，以及自我美術養成長的最佳訓練途徑。

1938年，第一屆「台灣總督府美術展覽會」開幕（簡稱「府展」）
後，因第二次世界大戰，所有的美術展覽活動取消。「府展」也接著宣
布停辦。大戰爆發的恐懼，加上繪畫創作的條件愈加惡劣，許多人在這
般艱鉅的生活下放棄了藝術創作！這段期間，他白天教書、夜晚依然保
持作畫、寫字的習慣，度過了一段黑暗且漫長的苦日子。

台灣光復後，1946年戰後台灣第一屆的「全省美展」正式揭幕。在
許多美術展覽恢復後，蕭如松繼續參加展覽比賽，維持相互觀摩、自我
砥礪的美術運動習慣。這時他除了擔任國小教職外，更不忘在畫畫、書
法上求精進。1946年參加「新竹市美展」，其繪畫、與書法作品均雙雙
入選。根據《青雲畫展十七屆畫刊》廣介先生的〈訪問記〉中載：「先
生自二十多年前就開始在藝術界活動，貢獻良多，能否略將閣下奮鬥的
經歷見示一二呢？」蕭如松說：「鄙人自民國三十一年（1942）起在高
雄國校擔任圖畫指導。三十五年（1946）11月，出任『新竹市國民學校

美術專科視導委員會」圖畫科指導員。」

　　1949年蕭如松來到台北市福星國小任教，重新回到童年成長的地方。新的工作環境、與新的家庭生活，更加速他去思考如何成為一位專業美術家。之後1952年榮獲「新竹全縣美術展覽優秀作家獎」。並連獲新竹縣美術特選獎四次。1955年開受聘為新竹縣美展之審查委員，奠定他在新竹地方畫壇的地位與成就。

（二）省展：勇奪第一

　　省展影響了台灣美術競賽的模式與發展，省展的發展過程，見證著台灣本土美術的沿革與脈絡，也帶動著國內了美術思潮，造就無數的美術菁英，對台灣美術的發展貢獻良多。他將省展視為能讓自己成為專業畫家的最佳途徑，也是一輩子觀摩學習最理想的場所。從此開始，直

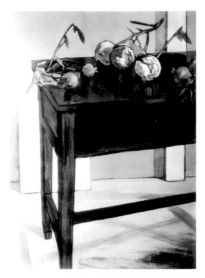

1956年蕭如松參展第11屆省展
教育會獎作品〈石榴〉

［左圖］
1973年蕭如松與第28屆省展第
一名作品〈靜物〉合影
［右圖］
蕭如松　靜物　1973
水彩、紙
榮獲第28屆省展第一名，但已
遭蟲毀。

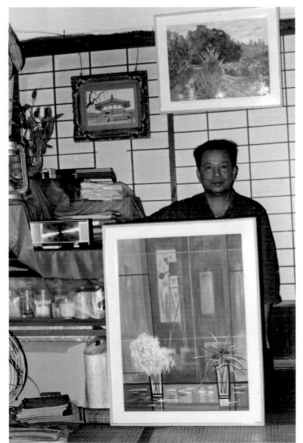

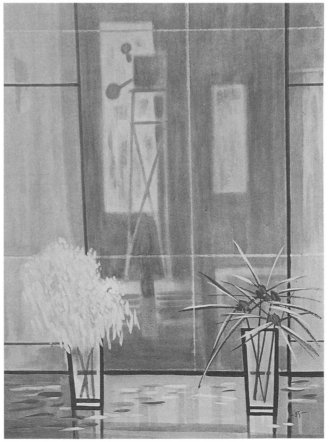

127

到他過世，這場長達四十四年的美術長跑從未間斷。（見附表一「蕭如松省展作品紀錄一覽表」）1973年他榮獲了第二十八屆省展第一名的殊榮，可說為自己在台灣藝壇上立下了金字招牌。寒窗苦學的奮鬥終於有了代價！1975年起擔任多次的評審委員並受邀展出，確立了蕭如松在台灣畫壇之地位與成就。

[附表一]
蕭如松省展作品紀錄一覽表

序	屆別	時間	作品名稱	備註
1	四	1949	〈風景〉	
2	五	1950	〈崖〉	
3	六	1951	〈女人像〉	
4	七	1952	〈晚秋暮色〉	
5	八	1953	〈室內婦人〉	
6	九	1954	〈花〉	榮獲文協獎
			〈室內〉	
7	十	1955	〈檸檬〉	榮獲主席獎第三名
			〈綠蔭〉	
8	十一	1956	〈水梨花〉	
			〈石榴〉	榮獲教育會獎
9	十二	1957	〈貝殼〉	榮獲文協獎
			〈門〉	
10	十三	1958	〈果物〉	
11	十四	1959	〈SHOW WINDOW〉〈風景〉	
12	十五	1960	〈人物〉	榮獲優選
13	十六	1961	〈風景〉	榮獲優選
14	十七	1962	〈靜物〉	榮獲優選
15	十八	1963	〈靜物〉	榮獲優選
16	十九	1964	〈靜物〉	
17	廿	1965	〈靜物〉	榮獲優選
18	廿一	1966	〈靜物〉	榮獲優選
			國畫組作品〈山路〉	
19	廿二	1967	〈靜物〉	榮獲優選
			國畫組作品〈少女〉	榮獲優選
20	廿三	1968	〈ATELIER〉	
			國畫組作品〈少女〉	
21	廿四	1969	〈風景〉	榮獲優選
			國畫組（二）作品〈噴水池〉	
22	廿五	1970	〈ATELIER〉國畫組（二）作品〈草〉	
23	廿六	1971	〈綠蔭〉	
			國畫組（二）作品〈少女〉	榮獲優選
24	廿七	1972	〈絲瓜〉	榮獲優選
			國畫組（二）作品〈夏〉	榮獲優選

序	屆別	時間	作品名稱	備註
25	廿八	1973	〈靜物〉	榮獲第一名
			國畫組作品〈信〉	因省展制度變革，取消國畫第二部（膠彩）
26	廿九	1974	〈靜物〉	邀請作家
			國畫組作品〈綠蔭〉	
27	三十	1975	〈夜市〉	任評審委員◎
			美術設計部作品〈黎明〉	
28	卅一	1976	〈哈密瓜〉	任評審委員◎
			美術設計部作品〈秋〉	
29	卅二	1977	〈池畔〉	邀請作家
30	卅三	1978	〈面盆寮所見〉	任評審委員◎
			美術設計部作品〈音樂會〉	
31	卅四	1979	〈海〉	任評審委員◎
			國畫第二部作品〈栗〉	恢復國畫第二部作品徵選
32	卅五	1980	〈雨後〉	任評審委員◎
33	卅六	1981	〈池畔〉	邀請作家
			國畫第二部作品〈綠蔭〉	
34	卅七	1982	〈休假〉	
			膠彩畫部作品〈白衣〉	國畫第二部，正式獨立為膠彩畫部
35	卅八	1983	〈室內〉	邀請參加
36	卅九	1984	〈窗〉	任評審委員◎ 2月29日「馬公輪」沈船事件，致使生平最大幅的作品〈窗〉慘遭沉沒。
			膠彩部作品〈夏〉	
37	四〇	1985	〈頭前溪〉	邀請作家
			膠彩部作品〈畫廊〉	
38	四一	1986	〈姊妹〉	任評審委員◎
39	四二	1987	〈海邊的少女〉	邀請作家
40	四三	1988	〈頭前溪〉	邀請作家
41	四四	1989	〈頭前溪〉	邀請作家
42	四五	1990	〈頭前溪〉	任評審委員◎
43	四六	1991	〈三叉路〉	
44	四七	1992	〈三叉路〉	任評審委員◎

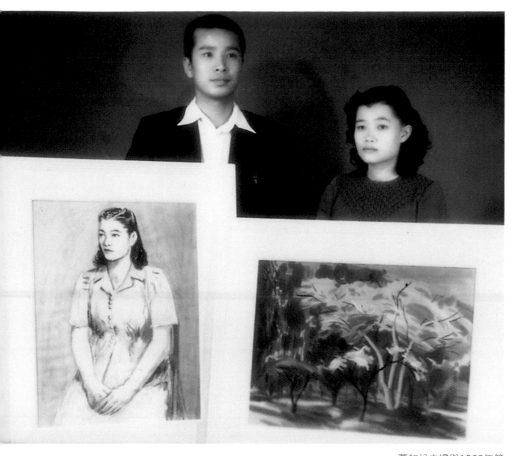

關鍵字

台陽美術協會

　1934年11月，由廖繼春、顏水龍、陳澄波、陳清汾、李梅樹、李石樵、楊三郎、立石鐵臣等八人，聯合組織了「台陽美術協會」，簡稱為「台陽美協」。該協會為日治時代由台灣畫家主導的最大民間美術團體。當時得蔡培火、楊肇嘉兩人之讚許與鼓勵，11月在台灣鐵路飯店舉行成立大會。美展除了在二次世界大戰停辦三次展覽之外，每年都舉辦展覽會。參加作品大致以西洋畫為主，另外並在第六屆增設「國畫部」，第七屆增設「雕塑部」，第二十八屆增設「版畫部」。該會不斷吸收新血，同時拔擢年輕優秀畫家，對台灣的繪畫界貢獻很大。它不僅是台灣民間新美術運動的主流，同時也是國內最大、歷史最久之民間美術團體。

[下圖]

早期「台陽美術協會」的會員均為台灣畫界的菁英。第一排左起：楊三郎、陳銀輝、楊肇嘉、陳進、許玉燕、林顯模。第二排左起：呂基正、許深州、鄭世璠、蕭如松、郭雪湖。

蕭如松夫婦與1952年第15屆台陽美展作品〈飛鳳山〉合影

（三）台陽美展：持續最久

　　台陽美展是他參與最長的美術運動，中學時期（1939）即入選台陽美展，其後持續參加台陽美展，陸續榮獲台陽獎第三名、兩次省教育會獎、峰山獎及多次佳作獎等。他因表現優異，第二十七屆成為「台陽美術協會」正式會員。入會時受到許多前輩畫家的鼓勵與賞識。長達四十六年的畫會活動，資深畫家郭雪湖、許深州、李澤藩、陳進、呂基正等鼓勵他，並希望他在台灣美術中鼓舞前進。

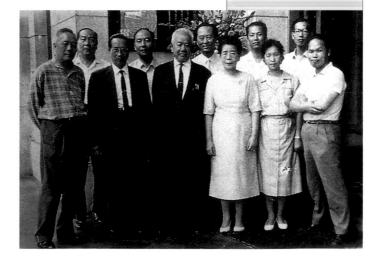

蕭如松參加1968年第31屆台陽美展作品〈靜物〉
[右圖] 蕭如松為1969年第32屆《台陽美展畫刊》設計封面

[下圖]
1959年9月台北市中山堂第13屆青雲畫展合影
青雲畫會是呂基正為首的私人畫會。雖然成員不多，參與之會員多為好學的彬彬君子。蕭如松說：每年的聚會就好像回到自己家的快樂。（後排左即蕭如松）

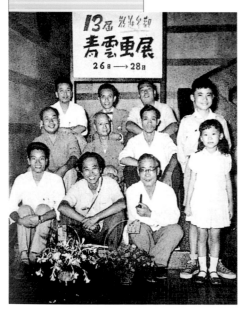

（四）青雲展：參展最認真

　　在前輩畫家呂基正的延攬下，他在1954年加入了青雲畫會成為第八屆的會員。藉此他擴展美術活動的觸角，長達三十四年的畫會活動（僅第三十九屆沒有參加）。蕭如松均按時參加各展覽，做為深造自己技能的試煉，達到美術運動之目的。60年代，他在青雲畫會的表現十分出色，他所展出的作品水準很高，普受歡迎，並成為青雲畫會的中堅份子。每次參展維持五到六件作品，他並以此作為基本繪畫職業的責任，與專業的素養。1981年呂基正教授偕邀蕭如松在明星咖啡屋舉辦小品聯展，由於他在繪畫上的努力，受到許多前輩的賞識與尊敬。前輩們的提攜與鼓勵，愈加激發蕭如松繪畫的使命。希望自己

一輩子熱情地澆灌，有一天自己也能在台灣美術藝壇上綻放光芒！

　　他每天維持畫畫的習慣，憑藉著每年固定參加展覽，固定在春季參加台陽美展、秋季參加青雲美展、冬季則參加官辦的省展，以及其餘零散的展覽（全省教員美展、全國美展、中日美術交換展、青文美術展、美國新海芬市中國當代畫家展、美國費城中國文化展等），來鍛鍊自己對繪畫的耐力與忠誠。

　　總言之，他三十一歲（榮獲「新竹全縣美術展覽優秀作家獎」）在地方上已小有名氣。三十六歲（榮獲「台北第三屆西區扶輪社美術獎」）即在台北市嶄露頭角；五十一歲（榮獲中國畫學會「第一屆最優秀水彩畫金爵獎」）及五十二歲（榮獲第二十八屆省展第一名的殊榮）則奠定了他在台灣水彩界的地位。七十歲時，榮獲了「吳三連文藝成就獎」，更肯定了他一生在美術創作上的成就。

1972年蕭如松榮獲「中國畫學會61年度最優水彩畫金爵獎」

▎關心國際藝術新動向

　　蕭如松平日苦學深耕，也是一位熟稔東西美術史的畫家。他認為：美是一種昇華，漂亮只是一時的流行或短暫的快感，過時就不再興起了。所以身為一位美術老師，要扎扎實實地將「美」種在孩子的生命裡。在高中的美術教學課程中，不僅要求學生要實際創作，同時在課堂上也教授美術史，以期打開學生對美術方面的視野。在高中美術教室的牆面上，貼滿了美術史發展的脈絡，以開放式圖片的陳列方式，從西方的原始藝術到現代藝術；以及中國的書畫同源到民國近代的齊白石……，無論是石窟、埃及、希臘、羅馬、古典、浪漫、印象、野獸、立體、達達等，或是宋元明清的繪畫，

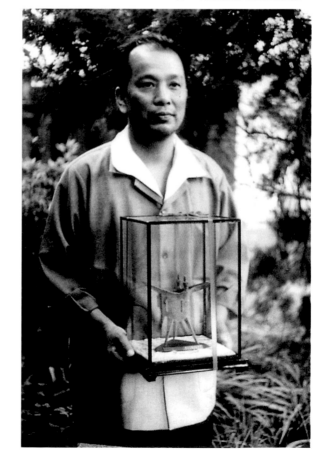

都在牆上一覽無遺。這些印刷圖片悄悄地留下他在東西美術史深耕的記號。他的學生劉復宏說：

> 蕭老師平日非常用功，對於不懂的，一定深入研究。自己平日苦讀英文，從英文可以較快進入各種美術專業的認識，或者從日文雜誌中了解各種國際美術運動的最新消息。例如：當時的立體派，老師非常仔細地研讀，深怕自己不夠瞭解。同時老師也經常鼓勵我多讀藝術專業的書籍，因為讀書才能增進自己的人文素養，如此幫助自己打開視野，提昇自己內在的精神境界。
>
> ——凌春玉整理，〈劉復宏先生口述稿〉 2007.12.20

[上圖]
1957年，蕭如松與參加第20屆台陽美展的作品〈初夏〉、〈室內人物〉合影。

[下圖]
1966年夏，蕭如松於作品〈畫室〉赴展前攝影留念。

記得有一次筆者在大學暑假期間，老師在教授完日文課之後，曾經與本人討論過地景藝術（Land Art）。他對於20世紀末藝術家可以結合大自然來進行創作而感到無比欣喜。因為藝術家在創作的取材上已邁向無限化的可能，而且所呈現出來的「大地作品」（Earth Works），欣賞者可以自由從中得到很不一樣的藝術感受。這種作品可以讓更多的人們

參與；也使人有更多的角度欣賞。這種參與的行為幾乎完全脫離了實用性，使人在欣賞的過程中，宛如置身在一場遊戲裡，優游想像。記得當時適逢台北市立美術館正在舉行出生於保加利亞的美籍藝術家克里斯多（Christo Javacheff）的展覽，他非常讚揚克里斯多，並且喜歡他作品中的多元性與自由度。他認為：20世紀中畢卡索開啟

1991年蕭如松榮獲第14屆吳三連文藝獎（西畫類）

了現代藝術的大門，從此藝術變得更加多元豐富。自己一生關心藝術的趨勢與變化，21世紀的藝術究竟會是什麼面貌？會有什麼驚天動地的表現？他真的好想知道！

半世紀來不斷持續有恆的堅持，默默耕耘，誠如蕭氏所言：

心中沒有美，哪來藝術創作？

所以先決條件就是徹底地能感悟美，這樣才有資格談創作。

美與漂亮是有差別的，

美感經驗是可以累積的，代代傳下去的。

不論是書法或繪畫，

每次提筆，對於比高峰聳立還高的美充滿憧憬，

……對於可以沈浸在古帖、名冊中，感到是很幸福的事。

正是因為這種專注與投入，以及永遠不為世俗所擾的個性；他不急不慌、不求聞達的性格，才能展現靜謐清澄、晶瑩剔透的筆下風光。也因為這份執著的真心，才能撼動自己、感動別人！

V · 靜謐清澄的再現

蕭如松是一位對藝術做深層挖掘與探究的畫家，

為了要完成一張真正優秀的作品，

全心投入藝術的核心，

在「形的探討」與「深入色彩」上探本追源。

靠著自己的觀察與體驗，從自然中吸取滋養以表現自己；

運用形與色的張力，與點、線、面建架出的空間構成。

透過靜謐與清澄的再現，

展現獨特的自我心靈。

[下圖]
蕭如松攝於竹東中學美術教室
[右頁圖]
蕭如松　風景（局部）　1969　水彩、紙　100×72.5cm　國立台灣美術館藏

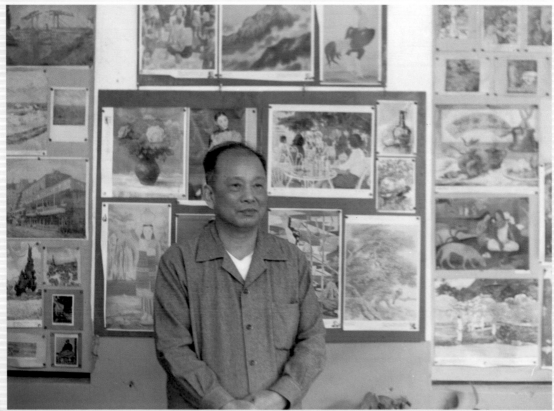

蕭如松　靜物　早期
水彩、紙　38×45.5cm
私人收藏
深沈暗厚的色度，是用茶色和群
青混色的調法，散發出蕭如松自
稱的「心靈的灰色」。

歌德說：「形，對一般人而言是一大祕密。」形的祕密就是一種空間運用的祕密，因為空間的背後隱藏著無限深奧的祕密。所以在形體之中，也包含了人的一生經歷、思想、教養、人格、智慧與天分，而這些祕密也都刻劃在藝術的造型裡。而色彩透露著藝術家內心的語言，畫面的色彩訴說著畫家心裡奇幻的故事。

蕭如松對色彩的表現有著強烈的主觀意識，整體而言：他在畫面上的色彩很克制，有著冷靜、理性、莊重、樸素的特性，這些特質完全是個性使然，也是個人的偏好。就好像他自己的服裝一樣，多是白色、灰色一般。

蕭如松是一位對藝術做深層挖掘與探究的畫家，為了要完成一張真正優秀的作品，他全心投入藝術的核心，在「形的探討」與「深入色彩」上探本追源。他靠著自己的觀察與體驗，從自然中吸取滋養以表現自己；他也運用形與色的張力，與點、線、面建架出空間構成。透過抽象與優美的造型，展現出自我的心靈。他自勵苦學、求新求變，發展出「蒙太奇」的混合主題，將他的畫帶入一個更普遍的、多樣的、永恆的文化或藝術世界。積極地邁向一個美化、淨化、優化的境地。

▌心靈的灰色

蕭如松早期的作品有著不透明濃彩厚塗的習慣，除了印象派和野獸派的奔放的筆觸與對比色調外，作品中暗藏著一種「灰青的色調」。

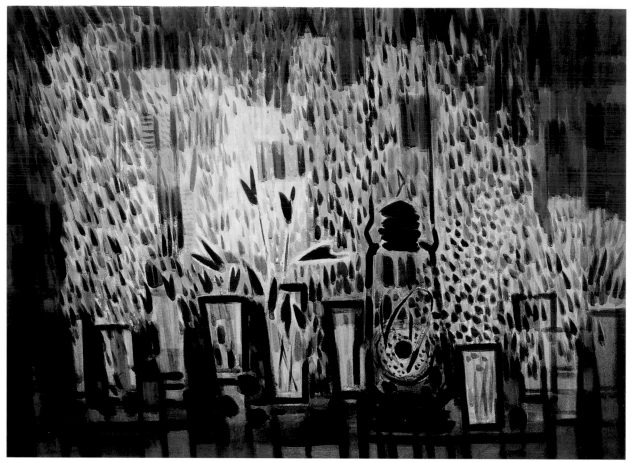

蕭如松　窗前靜物
年代未詳　水彩、紙
64×88cm　私人收藏

　　根據他的學生潘朝森說，這種灰青色調被蕭如松稱作「心靈的灰
色」（2003.9.19「蕭如松大師生活文物展覽」研習）。這種灰青色調的
「心靈的灰色」是他早期顏色的特徵。探其起源：是來自於北一中的同
學菅良夫（曾入選府展）。中學期間，他們兩人常在一起畫畫，討論
各種繪畫上的技巧和結構。蕭如松很羨慕菅良夫在畫面中所使用的灰
色。他說：「這灰色這麼美，是怎麼模仿也調不出的顏色。」蕭如松曾
經請教菅良夫：「你的灰色是怎麼調的？為什麼我始終畫不出呢？」菅
良夫回答說：「你始終用黑和白混色來調灰，當然調不出來。請試試茶
（色）和群青混色的調法吧！」後來，這顏色蕭如松稱作「心靈的灰
色」。他解釋自己的畫中，也常用青、灰色，原因是：「每當擠群青色
和茶色時，不自覺地就浮現出他（指菅良夫）的容顏。」他將這種灰青
色調的「心靈的灰色」視為一種紀念，雖然過去他們相約一起到東京美

術學校學習，但是這些記憶隨著大戰，隨著神風特攻隊消失在一望無際的太平洋裡。

清高之美

在1960年〈青雲美展評介〉中，台灣早期藝評家王白淵對於蕭如松頗為讚賞：

蕭君的畫年年有進步，而且很堅實地站在造型藝術的大道上成長，沒有片刻走入偏途，一貫守著美術的界限與特性……

這種感覺不但不野，卻帶著清高之美。其中〈靜物〉一作，將自然的質與量，提高到「詩」的地步。

「美術的界限與特質」所針對的就是繪畫的本質。排除一切表象，傳達繪畫的純粹之美。如同詩一般，是一種最精簡的語言，文字經由壓縮後，轉化成最簡練的形式。三十九歲的他獲得王白淵的肯定，顯然這時的作品已達到了相當精純、清高的境界。畫面產生詩的意趣與詩境，可使繪畫從「技」的層面提升到「藝」的層面。而詩的轉化與啟發，除了教育的功能之外，更能感化人心。還可以幫助人學習語言、文藝及對大自然的認識，以致於引導人於美的境地。

單一色相的純淨

從「幾何抽象風格」時期起，他的色彩變化劇烈，從高明度、多色相、多層次的表現，節制到「單一色相」的表現。在描繪題材時並未

[上圖]
蕭如松　凌晨瓦窯場
早期作品　水彩、紙
50×65cm（阿波羅畫廊提供）
蕭如松主張藝術家自由思考的重要性，此圖雖然是午夜凌晨，但月夜下的瓦窯場好像發光一樣。

[下圖]
蕭如松　靜物　年代未詳
水彩、紙　60×80cm
私人收藏
在畫家眼中物體變成單純的幾何造型，同時也變成一種純粹「空間」的處理。他的造型常在抽象與半具相的形象間震盪。

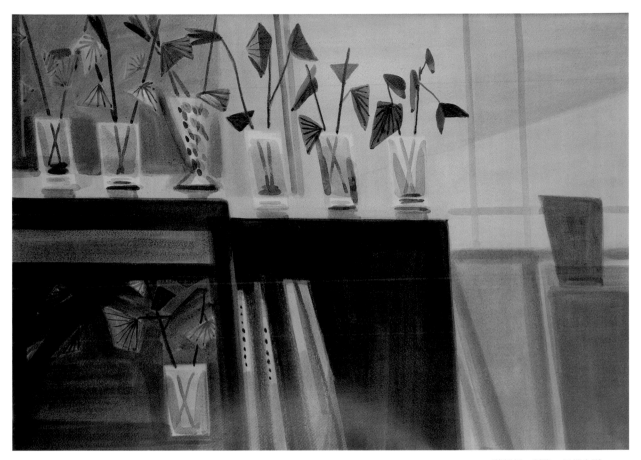

蕭如松　靜物　年代未詳
水彩、紙　65×91cm
（阿波羅畫廊提供）
此圖單一的灰色調，讓人視覺都
集中在畫面左傾的動態上面。這
種視覺感有如地震時瞬間一晃的
趣味。

表現出細緻的肌理，而是比較抽象、形式化、簡約的圖樣。「單一性色相」的表現理念上更接近堅實的素描，也代表想法的單純性。

　　自1968年到70年代初期，在他的作品中可看見他從「黃綠色調」進入了「藍青色調」。1970年中道在《中華日報》〈一週藝評・青雲畫展〉對蕭如松有著以下的記述：

　　蕭如松專門研究不透明水彩，每一幅畫都將視平提得相當高。〈畫室門口〉和〈風景B〉只留出視下少許，而〈風景A〉、〈噴水池〉，則根本略去，全屬視上，是兩件有勇氣的嘗試之作。

　　他的色彩，以冷靜為主，筆的平寫平塗，增加畫面高朗、與純淨。

　　「藍青色時期」就是以單一色相的主題表現，也是他進入靜物繪畫方法及技巧研究的顛峰期。他習慣用暗色調。除了背景之外，將明亮的調子集中在畫面的中間，並將各種深淺層次的藍色，漸次地往周圍加

[左頁圖]
蕭如松　原住民　約1965
水彩、紙　100×73cm
私人收藏
用暖色調表現原住民的熱情，褐
色調呈現原始氣氛的情調。

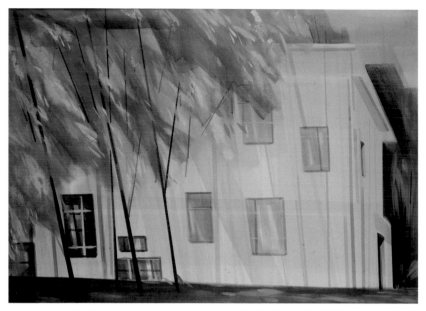

蕭如松　校園一角　約1969
水彩、紙　72.5×100cm
（阿波羅畫廊提供）

深。1979年在信札中，曾提及他為了脫離傳統造型、技巧、技法，想以色調的變化為主題的記載：

　　最近大約是十月份時，突然被夜市的水果攤上所呈現出來的各種黃色，單一黃色的變化之美所打動。自己曾從十多年前的青色時代偷偷溜出，儘管如此，仍延繼著相當多的青色的消耗。正因如此，這個作品想以色調方面的變化為主題，想成為脫離傳統造型、技巧、技法的作品。

　　洗刷技術是一個關鍵，因為將畫面沖刷可以將不透明水彩轉變成純淨、清澈的透明效果。並且可以將同色相的中間色調，細膩地表達出來。然而這種層層對比的色面相互重疊，似乎很接近素描明暗的對比重疊畫法。單一色相的單純是一種簡化，越精簡則越純淨，也更能展現整體的氣質與情調。

通透清澄

　　蕭如松的繪畫風格中，釋放著一種玻璃般通透清澄的印象。追溯其源頭是來自於「玻璃系列」的成果。「玻璃系列」不僅是蕭如松對「幾何抽象」系列苦思後的新產物，同時也是中期繪畫風格的代表。在早期不透明水彩作品中，就已經出現以玻璃為靜物畫題材的表現。他的創作中，幾乎將所有東西都變成透明的。其中窗戶、玻璃杯，以及被強烈的反射光的桌面，呈現通透清澄的視覺語言，如同他的心境一般，讓人感

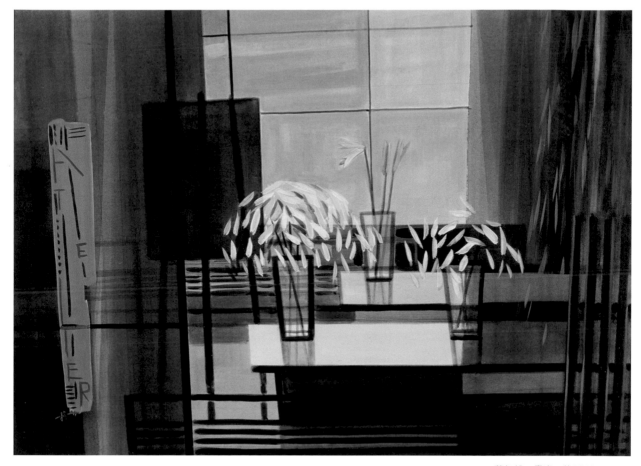

蕭如松　畫室　約1969
水彩、紙　72×100cm
國立台灣美術館藏
透過洗刷畫面的技術，淘洗出豐
富且成熟的清澄色調。

到一塵不染。

　　60年代後期，他積極地做了一系列玻璃的表現。據學生劉達治說：

　　……在老師探討「玻璃」的時候，記得當時老師拿了各種造型的玻
璃塊，要學生到戶外以石頭研磨邊緣。研磨之後，在美術教室做組合構
成。之後，就見到一幅幅以玻璃為題材的作品。

　　……當時老師正處於試探、摸索、及嘗試的階段。課堂上老師會與
我們討論：透過玻璃在不同的角度，產生各種折射光、反射光的現象，
……視覺上發生三度空間的錯覺，十分有趣。

　　玻璃的透明性更是他在技巧上的挑戰。透過洗刷的技術揭露玻璃反
射與折射的現象，通透清澄的調性進一步展現他獨特的代表語言。無論

在技術上與創作意念都已經接近爐火純青的地步。同時作品也昇華至接近形而上、或宗教性的精神表現。玻璃的反射之間，展現內心「虛」、「實」相應，「空」與「著象」的性靈境界。

蕭如松在繪畫中研究色彩、構圖、肌理、形式。同時在各種題材上不斷地試驗，使自己的繪畫風格有個更清楚的脈絡。誠如畫家劉其偉說：「蕭如松水彩的結構，幾乎已達無缺點的狀況。」圓熟的簡化造型，取材或是意識型態上都趨向更單純的作風，除去不必要的裝飾，簡練質樸的造型保留最簡單、最精純的部分。他去蕪存菁，表達出物體固有的實質感。加上模造紙是一種吃色厲害的畫紙，配合等級不高的不透明水彩，是非常容易將畫面弄混濁的。運用這麼差的材料，竟能畫出如此通透清澄的色層，實不簡單。誠如前述，他調和了白粉，徹底改變了模造紙的特性。才能配合他緩慢的用筆，不斷地塗繪、重疊……，簡練的造型是一遍又一遍、一層又一層所畫成的。在一系列膠彩畫的仕女畫中，線條優美穩定、清秀高雅，更能表現蕭如松在於生命與心靈本體的表現。光華內斂正是他藝術真正的語言核心。他經常提醒自己：「別慌，別急，要沉著！」寧可洗掉重畫，也不容雜質滲入在其中。刷刷洗洗地修改，直到作品提出之前，改到自己滿足的色調、構成為止。漫長而繁複的過程中，沉著、定靜壓抑內心紛亂及波動的情緒、控制鬆散的筆觸。氣氛愈來愈扎實，情感才得以凝固其中。雖然只是簡單的幾筆，表面的形色後面暗藏著內斂深厚的真情。

靜謐之美

美術史學者林保堯曾經談到蕭如松的繪畫中，充滿著一股莫大的安靜力量。而這股安靜力量讓他在台灣美術中顯得格外超群脫俗，深具魅力。筆者多次參與規劃蕭如松老師的畫展中，由於他繪畫中的現代特質，他的畫在不同

的展覽空間，展現出不同的氣質與面貌。無論他的繪畫呈現何種形式與面貌，最吸引人的應該是他繪畫中的獨特的靜謐氣質。

多年來筆者不斷的思考，當他的線條與色彩表現達到極致時，蕭如松也期望在自己的畫面中有著最高的期待。而這個盼望，讓他進一步對自己要求「光」的存在。每逢線條（長線、短線、細線、粗線、直線、曲線……）與顏色（寒色、暖色……）統合，當形式的空間趨向完成時，就會出現「光」的表現問題。而這裡所謂「光」的存在，被視為一種藝術家精神內涵的象徵。蕭如松對於「光」的表現：從早期多為單一光源。60年代以後，他的光源的變化比較多，在這個階

蕭如松　畫室　1984
水彩、紙　70.5×51.5cm
國立台灣美術館藏

[右上圖]
蕭如松　池畔　1981
水彩、紙　私人收藏
蕭如松重視空間利用「線
條」的變化來轉化空間，以
長短不一的「點」布滿空
間，並用「色面」來經營畫
面的氣氛。

[右頁圖]
蕭如松　靜物　1974
水彩、紙　70.5×51.5cm
私人收藏

段有一個特別的現象，就是從「側面投射」轉為「上方投射」的單一光源外，並出現了「逆光」的表現。從眾多作品的發展表現上，他似乎最喜愛「逆光」的效果。60年代中期之後，從「畫室系列」看見他以逆光作為重要的表現。之後，作品有著如宗教般精神性的光在畫面出現。

　　最初他從立體派出發，作了一批極富現代感的作品。也許技巧未臻成熟，無暇特別思考「光」的表現。對於光的研究，他曾經提到，他在參加教員研習會中，曾得到李澤藩老師的啟示。畫家李澤藩用顏色表現校園夏日草地上的光線與亮度，啟發了他對光線的處理及分析的靈感。他一路嘗試各種經營畫面的方式，透過簡潔的造型與單純的色塊，加上他心靈的成長與變化，進一步突顯光的空間。他宛如電影拍攝的導演一般，透過他在「光」的表現上，打造一處真正屬於自己心靈的靜謐時空。也就是說：他的畫就是他的心靈世界。

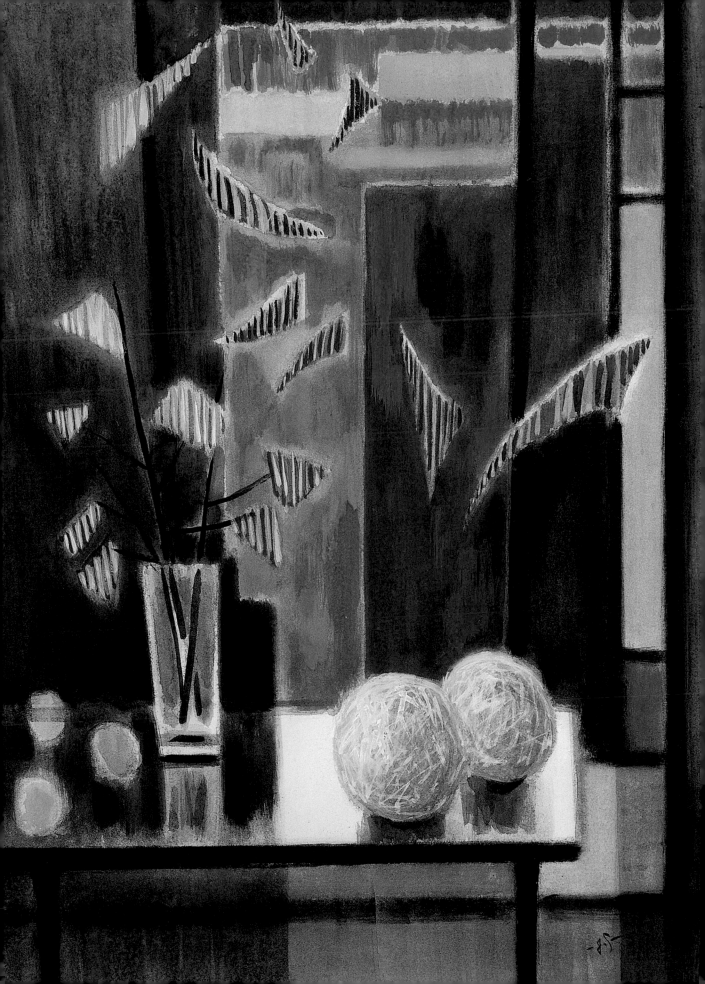

VI · 「如沐松風」獨特的典範

不論是書法或繪畫，

每次提筆，

對於比高峰聳立還高的美充滿憧憬，

對於可以沈浸在古法帖、名冊中，

感到是很幸福的事…… ——蕭如松信札1992.1.13

[下圖]
蕭如松認真教導小朋友學習美勞的身影
[右頁圖]
蕭如松　雨季（局部）　1984　水彩、紙　71×52cm　私人收藏　第47屆台陽美展、高雄市第5屆文藝季作品

人如其畫，畫如其人

　　蕭如松藉由觀察大自然，以空間、色彩及光刻劃出人物深刻的內心狀態。同時也傳達了人性深層靈魂的清澄與靜謐，以及一個藝術家一生的專注與執著。這就是他的藝術所給人們最大的震撼吧！

　　他排除萬難，捨棄一切變化，忍受生活上的寂靜與孤獨。一心不亂地專注於繪畫上的研究，勇猛精進在藝術生涯中不回頭！他默默於創作，專注於繪畫生命的追求熱誠，非常人所能夠，也非一般人所能理解。他真正的生命在繪畫，終其一生他所求的就在於繪畫！雖然他無暇去經營複雜的人情世故，以至於有不公平的待遇。不過人世間的優點有時就是缺點，他最大的缺點，卻正是成就他藝術生命的最大優點。

蕭如松　北門一　1986
水彩、紙
私人收藏
他在繪畫的表現，是一種最高藝術形式和最高精神的統合。藉此喚起人們對他藝術形上之美的共鳴與悸動。

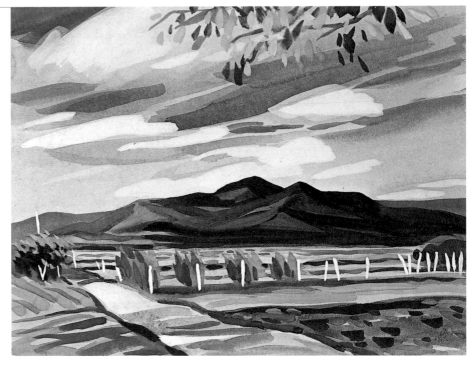

蕭如松　雨後　水彩、紙
「69年度文藝季活動」歷屆省
展得主作家邀請展

平日的他冷靜節制、不苟言笑；做事循規蹈矩，總有著自己一套既定的原則，他獨特的美學涵養讓人「如沐松風」。當新的藝術形式出現時，這種真正的個性或精神的表現，就以全然獨創的方式真實地表現出來。他所表達的藝術吸收了過去累積的一切，其內容必然結合形式與心靈，並與精神的內涵相互呼應。他去其繪畫中的文學性，少其誇張的鋪陳、放棄繁瑣多餘的裝飾，徹底展現人性內斂的純樸特質。他一幅幅的作品，體現了他苦修的人格修為以及崇高的人文精神。

真實記錄，獨具一格

從蕭如松的教學與《美術教學理論》中，不難發現他是一位保存日治時期的教育文化機制，對台灣美術教育發展影響的真實記錄畫家，同時也是一個透過自學的特殊典範。由於過去日治時期提供台灣人的美術教育只限於圖畫科，或是師範學校的美術科，並沒有專門的美術學校。自幼從母親的刺繡粉稿與二哥的繪畫啟蒙，為他的生命埋下了美的種子。終其一生，他沒有特別的繪畫老師，師承也都相當短暫。鹽月桃甫是第一位對蕭如松有影響的老師，中學適逢老師散播了美術的知識，提倡自由學習的風氣，以及如何使用眼睛觀察的方式，打開了他美的視窗。之後，雖然沒能和菅良夫共赴東京美術學校進修，但是這個夢想，卻成為他邁向美術專業的動力。

在蕭如松身上，可看見台灣美術教育近代化的過程，以及日治時期師資教育的訓練與成果。

高雄千歲公學校執教期間，他在藝術道路上遇見一位相知相惜的夥伴鄞廷憲，兩人不斷勉勵一直持續到晚年。鄞廷憲帶領他進入書法世界，為他往後的線條鍛鍊奠定良好的基礎。他不沿襲固有的傳統精神，自勵苦學，將其所學內化發展出一套自學的系統。在自學的過程受到中西利雄的影響最大。其中「新製作派協會」的理念給了他很大的啟示，從此蕭如松深知：「繪畫不只滿足於寫實，因為了解繪畫的本質、繪畫精神的真髓，以及學習真正作繪畫的意義，才是比什麼都重要的事！」因此他投入更多的心力，深入鑽研各種水彩繪畫的技巧，更具信心地以水彩作為創作的主要面貌。

▍無怨無悔，教育獻身

蕭如松除了在藝術創作的成就外，他一生另外的貢獻是其美術教育的影響力。他的教學生涯長達四十六年，作育學子無數。近半世紀獻身於美術教育，榮獲多次優良教師及全國的師鐸獎，為台灣美術教育開拓荒野「無怨無悔」的播種精神，也為杏壇立下良好的示範。他在教學方法所下的功夫很深，他安排教學進度，讓學生對美術史、藝術欣賞、創作都具備一些基本概念。同時也讓學生嘗試、體驗不同媒材的使用，期望學生也能透過自學的方法完成美術進修的目的。課堂中他格外重視美育與禮節的養成。尤其在美術教學的教案設計上，他已經發展出自我的新面貌。他曾經撰寫《美術教學理論》、《色彩學》、《造型原理》

等，以及配合「教學講義」等，
輔助學生們學習。探究其內容的
論述，有了這一層珍貴的第一手
資料，對解析蕭如松在藝術教育
方法學上，以及保存他個人創作
的心得紀錄，有其豐富的價值，
值得深入調查與研究。

　　像蕭如松這樣的畫家，既沒
有出國留學的經歷，同時在殖民
主義文化霸權交替的時代裡（不
管是面對日本帝國的殖民文化或
是戰後中原的新移民文化），對
新舊文化認同的建構與自我肯定
都變得相當困難。在封閉的環境
中，他發揮自己最大的想像力與
創造力，努力不懈地創作。一生
默默耕耘，以「硬頸」（客語「堅
持到底」的意思）、「實作」的精
神，每天畫畫。他藉由參加畫會
的活動來落實美術運動的實踐。將畫會、美展作為繪畫生命的試煉，而
非建立在比賽的得失上。

[上圖]
蕭如松　風景　1969
鉛筆、水彩、紙
14.1×20.3cm　私人收藏
[下圖]
蕭如松　台中公園　1963
簽字筆、水彩、紙
10.5×14cm　私人收藏

┃「硬頸」實作，畫我家鄉

　　台灣光復後，他重新找到新生活的立基點。除了維持基本生計外，
粗糙的模造紙配上土產的顏料也能出產好的作品。因為繪畫材料不是絕
對影響藝術好壞的主因，他拋棄了技巧上的限制，進入自由運用材質的
新領域。60年代現代主義的西潮洗禮，他適時有所回應，發展出現代的

新作品。最後在他的風景畫中，反映台灣水彩畫的萌芽與第二期台灣美術史的發展過程，以及他在70年代鄉土運動的反思，以一系列畫我家鄉的主題，表現了生氣蓬勃的新竹地方特色。

綜合他一生的繪畫創作，有發展、鍛鍊與成熟的過程。他的畫如其人，人如其畫。舉凡風景、靜物、人物都難不倒他。他認為：「身為一個畫家就必須涉獵各種繪畫的技巧，舉凡水彩、水墨、膠彩、素描、油畫、書法等，都應該接受試煉。」他那種獨具的勇者魄力，在形式上真正顯示出來。看他從青年階段的印象與濃厚野獸派風格，發展到中年階段創作顛峰時期。經過幾何抽象風格、玻璃與窗的對話風格、藍青色時期、橢圓形時期、人物群像時期、膠彩與國畫階段的鍛鍊，最後統整為晚年成熟簡素化變形風格。其中他運用了電影蒙太奇的語言，將不同性質的視覺素材混在一起，重新觀察存在的事物。無論何種題材，他都視為一個新的構圖要素，因此成功地表現他高度的創作理念，架構出一個完全屬於自己建造的新天地。

蕭如松在藝術上之生命及成就，均與新竹縣緊相聯繫。

靈性覺者，執著永恆

愛默生說：「如果一個人對大自然瞭解得不夠，就是他對自己的心靈未能有效的掌握。」蕭如松一生跟著土地走，在鄉土運動的刺激下，他期望自己能完成「真正自我覺醒」的風景畫。他立志要為故鄉完成一張如世界名畫般的風景畫。

但他知道要完成真正優秀的畫，實在是一件非常艱辛的工作。無論生活多麼艱困，環境多麼惡劣，他從未離開這塊土地。這幾十年來，他筆路藍縷，以真誠奉獻的藝術情感經營這塊鄉土，堅守這份對故鄉的